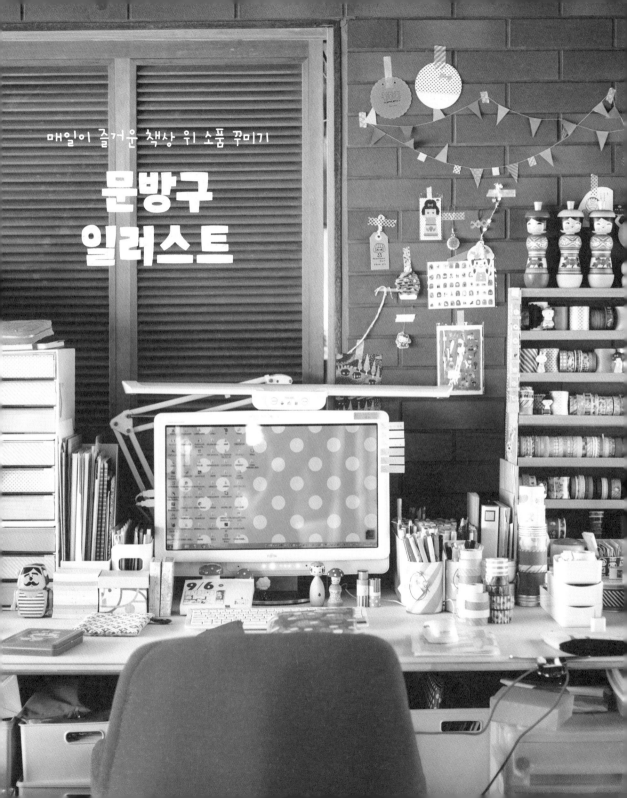

매일이 즐거운 책상 위 소품 꾸미기

문방구
일러스트

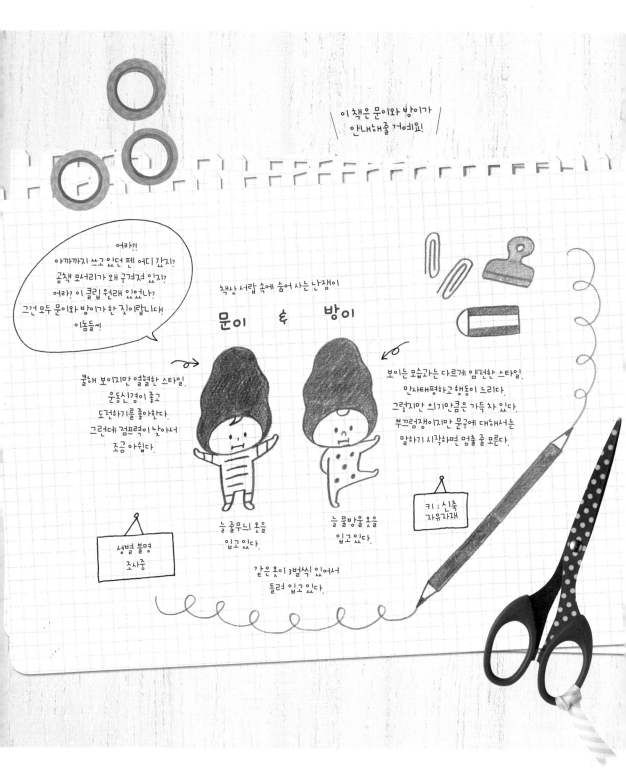

이 책은 문이와 방이가
안내해줄 거예요!

어라?!
아까까지 쓰고 있던 펜 어디 갔지?
공책 모서리가 왜 구겨져 있지?
어라? 이 클립 원래 있었나?
그건 모두 문이와 방이가 한 짓이랍니다!
이놈들씨

책상 서랍 속에 숨어 사는 난쟁이

문이 & 방이

쿨해 보이지만 열혈한 스타일.
운동신경이 좋고
도전하기를 좋아한다.
그런데 점프력이 낮아서
조금 아쉽다.

보이는 모습과는 다르게 얌전한 스타일.
만사태평하고 행동이 느리다.
그렇지만 의기만큼은 가득 차 있다.
부끄럼쟁이지만 문구에 대해서는
말하기 시작하면 멈출 줄 모른다.

키 : 신축
자유자재

성별 불명
조사중

늘 줄무늬 옷을
입고 있다.

늘 물방울 옷을
입고 있다.

같은 옷이 3벌씩 있어서
돌려 입고 있다.

CONTENTS

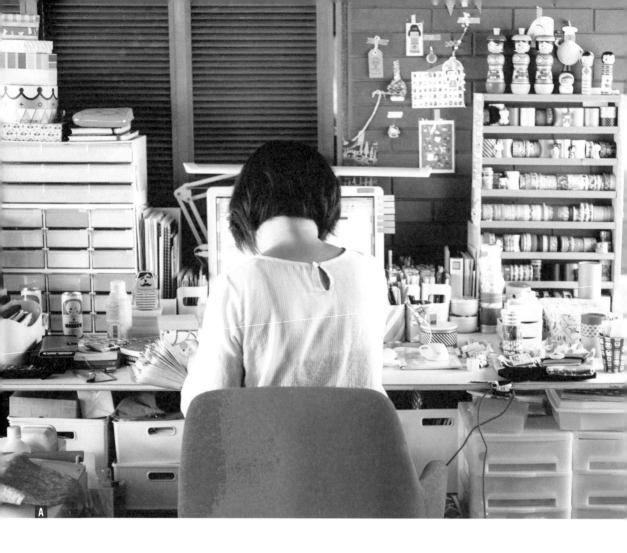

Special

미즈타마의
작업실 방문

문구로 가득한 제 작업실에
문이와 방이가 놀러왔어요.

👤 문이　　👤 방이　　ⓜ mizutama　　🅐 사진

👤👤 우와, 문구가 정말 많아요! 🅐

ⓜ 그렇죠? 직업이 일러스트레이터이고 지우개 도장 작가이다 보니 문구가 자연스럽게 늘더라고요.

👤 책상 오른쪽에 있는 것은 마스킹테이프 전용 책장인가요?

ⓜ 네, 맞아요. 남편이 만들어주었어요. 53쪽에 책장 만드는 방법을 소개하고 있으니 꼭 읽

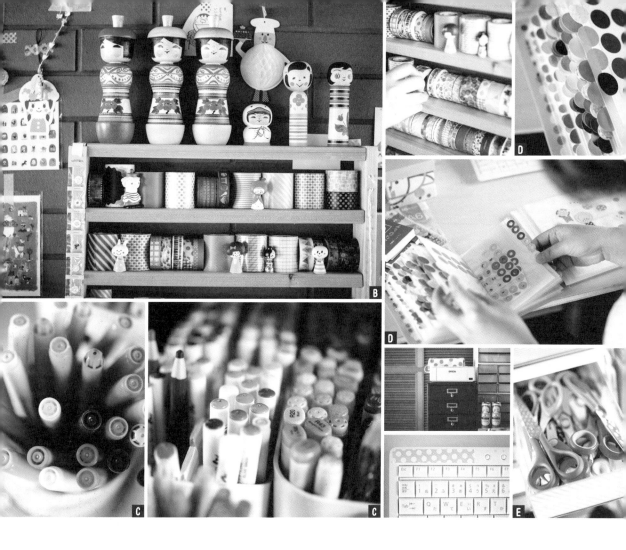

어보세요.

🐧 책장 위에 있는 고케시(일본 목각 인형)가 참 예뻐요. **B**

Ⓜ 고케시를 좋아해서 종류별로 모으고 있어요. 책장에 있는 것들은 제가 가장 아끼는 고케시들이에요.

🐧 펜 색깔도 참 많아요. 미즈타마 씨가 좋아하는 색깔은 무슨 색인가요? **C**

Ⓜ 저는 생기발랄한 노란색을 좋아해요. 그리고 매년 '올해의 색'을 정해서 문구나 주변 물품들을 그 색깔로 맞추고 있는데요, 올해의 색은 나폴리탄 스파게티의 컬러 주황색과 초록색이랍니다.

🐧 미즈타마 씨가 지금 펼치고 계신 것은 무엇인가요? **D**

Ⓜ 이건 원형 스티커를 모아놓은 파일이에요.

원형 스티커는 마스킹테이프만큼 공책이나 수첩을 꾸밀 때 요긴하게 쓰이지요.

🐧 이렇게 많은 원형 스티커를 가지고 있는 사람은 처음 봤어요. **B**

Ⓜ 가위도 많답니다. 테이프 전용, 두꺼운 종이 전용 등 용도별로 나눠서 사용하고 있어요. **E**

♠ 창문으로 보이는 경치가 일품이네요. **F**

ⓜ 일하다가 피곤할 때면 멍하니 창밖을 바라보곤 해요. 논과 산밖에 없는 곳이지만 자연의 파릇파릇함이 마음을 치유해준답니다. 겨울에는 눈덮인 새하얀 풍경도 좋아해요.

♠ 또 휴식할 때는 주로 무슨 일을 하시나요?

ⓜ 그림을 그리거나, 마스킹테이프나 원형 스티커를 사용해서 공책을 만들어요. **G** **H**

♠ 쉴 때도 문구를 만지고 계시는군요. 우와, 이건 또 어마어마한 양의 마스킹테이프네요!
I

ⓜ 마스킹테이프라면 사족을 못 써서 보면 꼭 사게 돼요. 많이들 놀라시더라고요.

♠ 미즈타마 씨가 마스킹테이프를 얼마나 좋아하는지 알 수 있을 거 같아요.

ⓜ 심지어는 업체 서비스를 이용해서 나만의 마스킹테이프를 만든 적도 있어요. 세상에 하나뿐인 마스킹테이프가 완성되었을 때의 기쁨과 감동은 말로 설명할 수 없어요. 그 순간을 떠올리기만 해도 행복해진다고나 할까요.

♠ 마스킹테이프가 붙어 있는 건 수첩이네요.
J

ⓜ 네. 수첩은 두 권으로 나눠서 사용하고 있어요. 업무 일정은 롤반ROLLBAHN-브랜드명 수첩, 일기를 겸한 개인 일정은 호보니치HOBONICHI TECHO 수첩에 기록하고 있어요. 호보니치 수첩은 가지고 있기만 해도 기분이 좋아서 오랫동안 애용하고 있답니다. 롤반 시리즈는 낙서와 메모용으로도 애용하고 있어요.

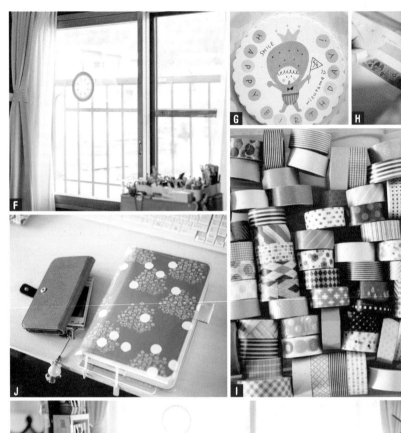

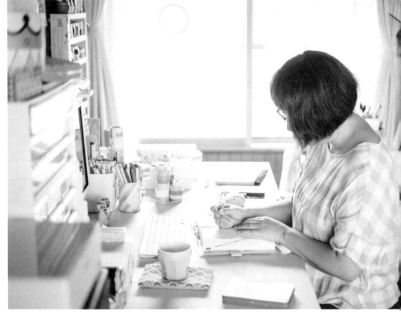

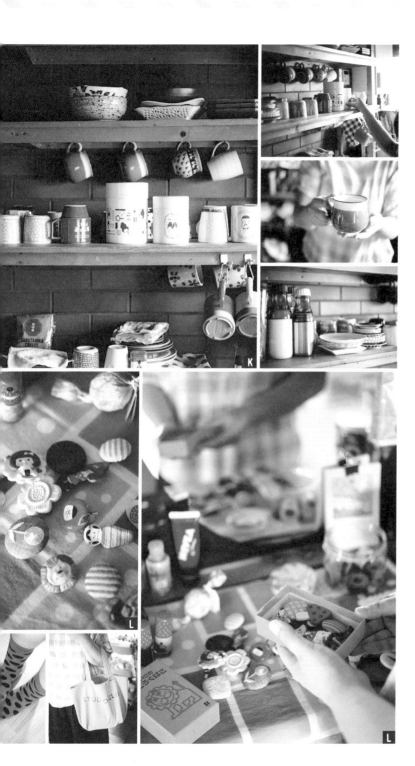

🐧 작업실에 주방도 있네요. 머그컵이 참 많아요. **K**

Ⓜ 머그컵도 좋아서 잡화점에서 귀여운 것을 발견하면 꼭 사요.

🐧 미즈타마 씨는 수집벽이 있으신가 봐요.

Ⓜ 부정은 하지 않을 게요. 머그컵은 그때그때 기분에 맞는 것으로 사용하고 있어요. 작업실에 방문해주신 손님들에게도 손님들이 고른 컵으로 차를 내드리고 있는데, 문이 씨와 방이 씨에게도 커피를 드릴 게요. 어떤 컵으로 하시겠어요?

🐧 저는 둥근 파란색 컵이요!

🐧 저는 둥근 빨간색 컵이요!

Ⓜ 네, 커피 나왔습니다. 맛있게 드세요.

🐧🐧 맛있어요!

Ⓜ 귀여운 머그컵으로 마시면 훨씬 맛나지요.

🐧 귀엽다고 하니 거울 앞에 있는 브로치도 멋져요. 단발머리 여자아이의 브로치는 미즈타마 씨와 비슷하게 생겼어요. **L**

Ⓜ 그 브로치는 어떤 작가님이 저를 모델로 해서 만들어주신 거예요. 그것 말고도 자수 브로치나, 고케시, 사과, 버섯 모양의 브로치도 있어요.

🐧 그야말로 미즈타마 씨가 좋아하는 것들로 가득한 작업실이네요.

Ⓜ 제게는 소중한 보물들이지요. 이 작업실에서 좋아하는 문구와 잡화에 둘러싸여서 일할 수 있다는 것만으로도 행복해요.

🐧🐧 저희도 이곳이 정말 마음에 들어요.

Ⓜ 감사합니다!

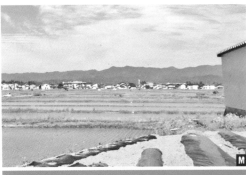

미즈타마의 즐겨찾기

작업실 외에도 미즈타마 씨가 좋아하는 곳은 많답니다. 문이와 방이 가이어서 인터뷰해주었어요.

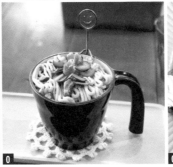

🐧 우와, 탁트인 전망이 아름다워요. M

🐻 진 현관에서 보이는 경시예요. 주위 일대가 논이죠. 저는 어렸을 때부터 이 경치를 보고 자랐어요.

🐧 같은 장소인데도 계절에 따라 경치가 전혀 달라 보여요.

🐻 그렇죠? 여름에는 일대가 초록색으로, 겨울에는 멀리까지 온통 눈으로 하얗게 뒤덮이죠. 무지개도 자주 볼 수 있어요.

🐧 사진만 봐도 맑은 공기가 느껴져요. 이 사진은 집 테라스인가요? N

🐻 네. 가끔 일하다 말고 테라스에 나와서 바람을 쐬요. 테라스에서 논을 바라보면서 좋아하는 컵으로 차 마시기를 좋아해요.

🐧 또 작가님이 자주 들리는 곳이 있나요?

🐻 집 근처에 있는 '우후 카페'에 자주 들려요. 디저트도 음료수도 맛있어서 기분 전환하고 싶을 때는 항상 그곳에 가요. 지금부터 같이 가 보시겠어요? O

🐧🐻 네, 갈래요!

🐻 그럼, 그림 도구를 잔뜩 챙겨서 가봅시다!

CHAPTER.1

미즈타마의
예쁜 공책 만들기

문구를 사용해서 내 손으로 공책을 꾸며보아요.
좋아하는 것을 기록하는 '컬렉션 노트'나, 추억을 남기는 '콜라주 노트' 등,
취향에 맞춰 공책 꾸미기를 즐겨보세요.

맛집
다이어리

제가 가장 좋아하는 음식은 나폴리탄 스
파게티예요. 나폴리탄 스파게티 맛집에
가면 공책에 사진과 함께 꼭 후기를 남기
고 있어요. 공책에 주머니를 달아서 정보
메모지와 스티커를 세트로 가지고 다니
고있답니다.

취향저격 나폴리탄 스파게티!

종류가 참 다양하죠?

케첩 듬뿍, 굵은 면……

그중에서도 두툼한 햄이 들어간

소박한 옛날풍 나폴리탄이 진리!! ♡

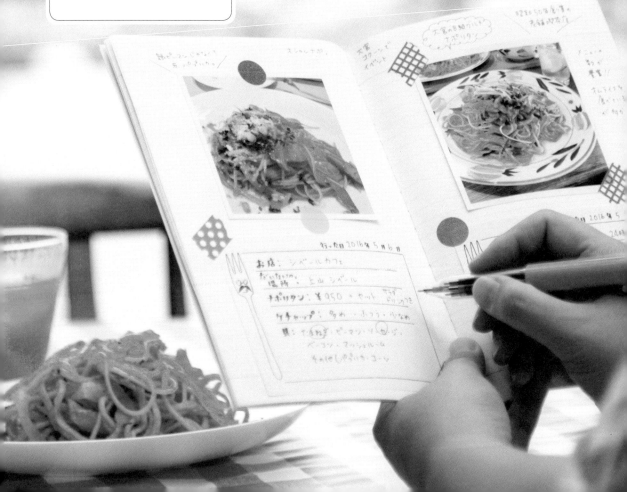

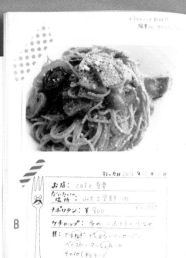
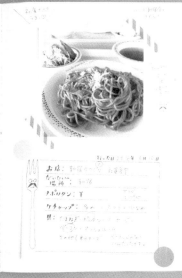

표지 뒷면

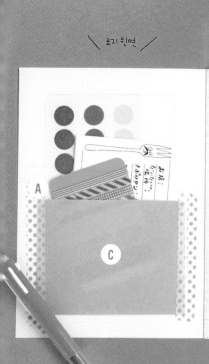

A

B

C

공책에든
사진을 붙이고 정보를
메모하고 있어요

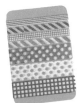 A 휴대용 마스킹테이프

카드지라면 깔끔하게
뗄 수 있어요.

준비물

마스킹테이프 카드지

만드는 법

마스킹테이프를 카드지에
돌돌 말기만 하면 완성!

B 정보 메모지

저는 엽서
반 사이즈로
만들었어요.

준비물

종이 검정펜

만드는 법

1 기록할 정보의
항목을 적고, 선을
그으세요.

2 여러 장 복사해서
공책 주머니에
넣어둡니다.

C 공책 주머니

수납에
편리한
주머니

준비물

사각봉투 가위 마스킹테이프

만드는 법

1 사각봉투를 잘라서
주머니를 만들어주
세요.

2 마스킹테이프로
주머니를 공책에
붙입니다.

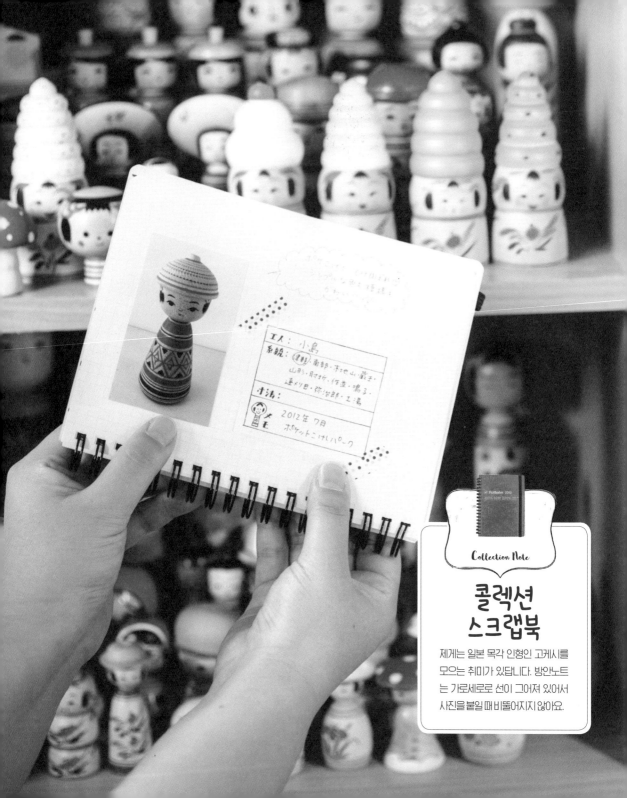

工人 : 小島
系統 : 遠野・南部・木地山・戰手
山形・月ヶ岁・作並・鳴子
遠ソり塚・弥治郎・工場
才造 :
2012年 7月
ポケットこけしパーク

Collection Note

콜렉션
스크랩북

제게는 일본 목각 인형인 고케시를
모으는 취미가 있답니다. 방안노트
는 가로세로로 선이 그어져 있어서
사진을 붙일 때 비뚤어지지 않아요.

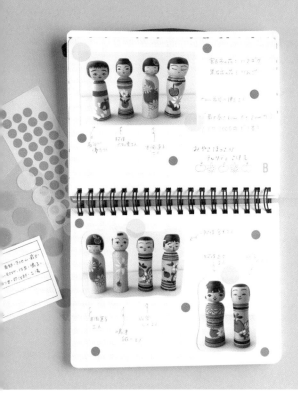

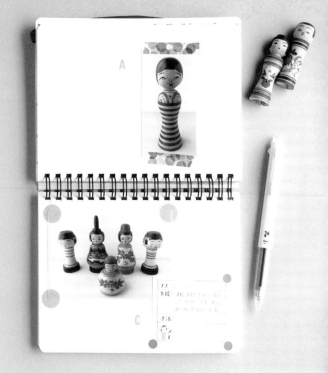

A 데코레이션1

마스킹테이프도
도트무늬를 사용해서
통일감을 주세요.

준비물

사진 풀 원형 마스킹
 스티커 테이프

만드는 법

사진을 풀로 붙이고, 원
형 스티커나 마스킹
테이프로 장식합니다.

고케시의 몸통 모양이
부각되도록 원형 스티
커는2색만사용합니다.

B 데코레이션2

펜은 한 가지
색만 사용하는 것이
깔끔합니다.

준비물

펜

만드는 법

6cm

고케시의 크기와
구입처를 기록합
니다.

C 고케시 정보 메모

제작자, 계통, 치수를
기록하고 있어요.

준비물

종이 검정펜

만드는 법

기록할 정보의 항목
을 적고, 선을 그어
주세요.

여러 장 복사해
둡니다.

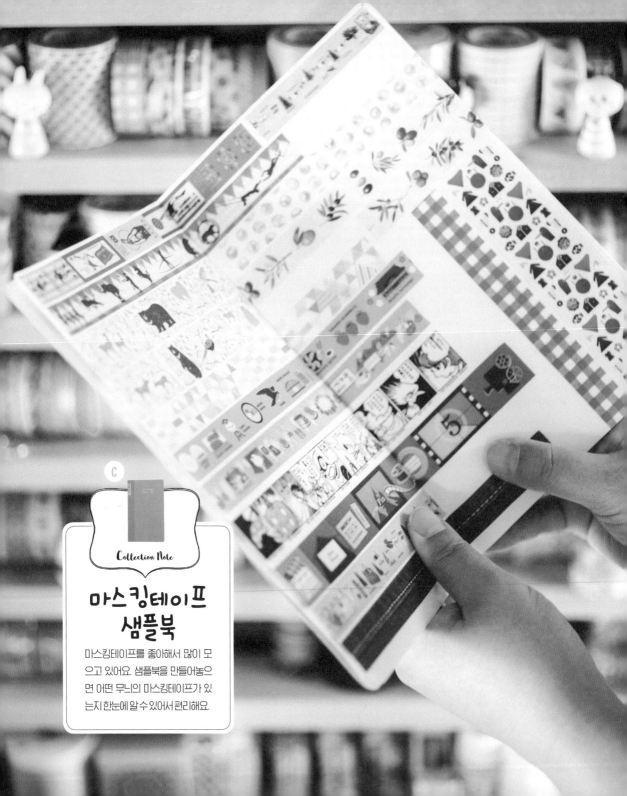

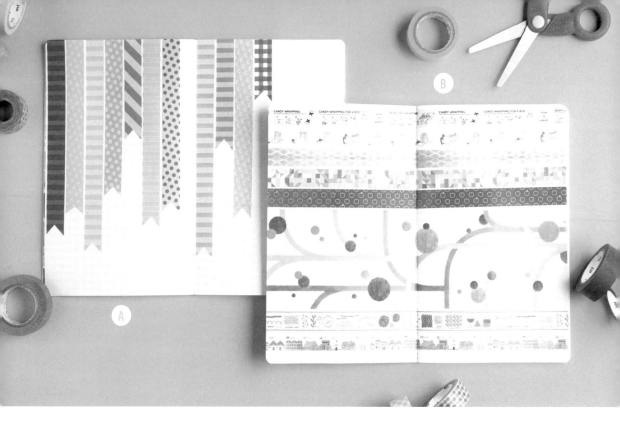

A 무늬가있는마스킹테이프

길이를 다르게
해서 생동감을
더해주세요.

준비물

마스킹테이프 가위

만드는법

도트, 체크, 스트라이프
등, 무늬가 있는 마스
킹테이프를 종류별로
붙여줍니다.

마스킹테이프의 끝을
제비 꼬리 모양으로
잘라서 예쁘게
장식해보세요.

B 일러스트가 있는 마스킹테이프

보기만 해도
즐거운
일러스트들

준비물

마스킹테이프 가위

만드는법

일러스트가 있는 마스킹
테이프를 공책에 가득
붙이세요.

C 표지 데코레이션

표지도
마스킹테이프로
꾸며보아요.

준비물

마스킹테이프 가위 유성펜

만드는법

masking
tape

마스킹테이프를 원하는 모양으로
잘라서 표지에 붙이고, 제목을
적습니다.

Collage Note

추억앨범

여행을 가거나 외출을 할 때 포토북에 추억을 담아보세요. 포토북에 직접 글씨를 쓰기가 두렵다면 라벨스티커에 적어서 붙여보세요.

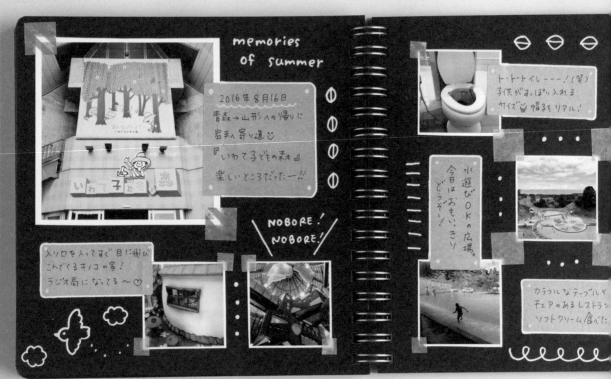

memories of summer

2016年8月16日
青森→山形への帰りに
岩手へ寄り道
『いわて子どもの森』
楽しいところだったーー!!

NOBORE!
NOBORE!

入り口を入ってすぐ目に飛び
こんでくるキノコの家!
ラジオ局になってる～

トイ・トイレーーー!(笑)
子供がすっぽり入れる
サイズ 帽子もリアル!

水遊びOKの広場。
今日はおもいっきり
どうぞ!

カラフルなテーブルと
チェアのあるレストラン
ソフトクリーム食べた

준비물

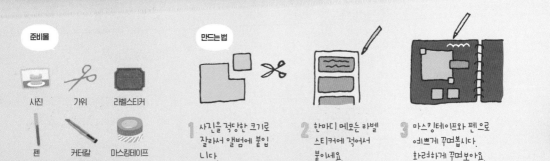

사진　　가위　　라벨스티커

펜　　커터칼　　마스킹테이프

만드는법

1 사진을 적당한 크기로 잘라서 앨범에 붙입니다.

2 한마디 메모는 라벨스티커에 적어서 붙이세요.

3 마스킹테이프와 펜으로 예쁘게 꾸며봅시다. 화려하게 꾸며보아요.

추억주머니

포토북에 주머니를 달아보세요. 팸플릿, 티켓, 전단은 물론,
다 붙이지 못한 사진들도 보관할 수 있어서 편리하답니다.

준비물

티켓 또는 팸플릿

마스킹
테이프

투명봉투
(또는 OPP봉투)

가위

만드는 법

봉투 입구

1 마스킹테이프로 투명봉투를
앨범에 붙입니다. 봉투 입구
를 막지 않도록 주의하세요.

2 부피가 큰 팸플릿이나 전단은
축소 복사해서 봉투에 넣으세요.

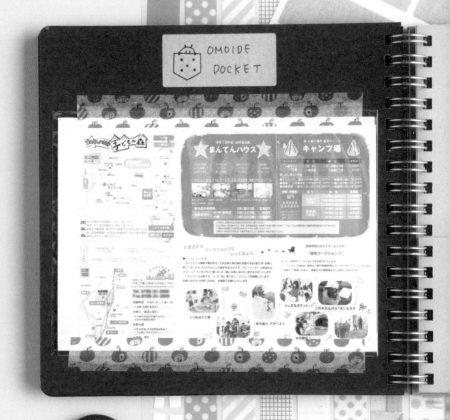

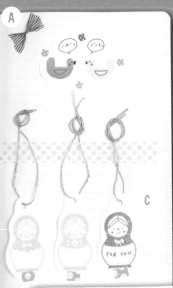

Collage Note

미니 스크랩북

작은 종이에 그린 일러스트나 태그와 같은 아기자기한 소품들은 작은 수첩에 붙여서 보관하고 있어요. 흐트러지기 쉬운 것들을 정리해보세요.

A 마스킹테이프 리본

4cm 정도

1 마스킹테이프를 4cm 정도 잘라주세요

2 양쪽 끝을 잘라서 모양을 정돈합니다.

3 마스킹테이프의 양끝을 잡고 가운데를 꼬아주세요.

4 양쪽 모두 접착면을 뒤로 향하게 하여 공책에 붙입니다.

 B

단어장이나 메모장도
수첩에 그대로 붙여줍
니다.

 C

태그는 끈 부분을 마스킹
테이프로 붙여주세요.

 D

예쁘게 그린 연하장도
보관하고 있어요.

 E

여러 모양으로 자른 마스킹
테이프나 스티커로 알록달
록하게 꾸며보았어요.

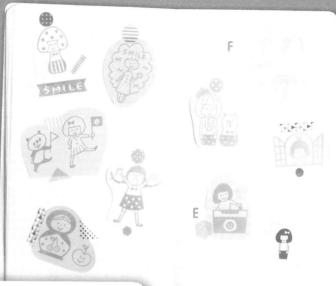

F

다양한 모양으로 잘라서 귀엽게
생동감을 더해보세요.

공책에 붙이기만
하면 끝!

가득 쓸 수 있는 커즌 (A5 사이즈)을 사용했습니다.

[HOBONICHI TECHO by Hobonichi]

Lifelog Note

'호보니치 수첩' 자유롭게 꾸미기

저는 오랫동안 '호보니치 수첩'을 애용해왔어요. 추억을 기록하거나 그림을 그리는 등 사용 방법은 자유예요. 나중에 봤을 때 즐거운 기분 이 들 수 있도록 꾸며보아요.

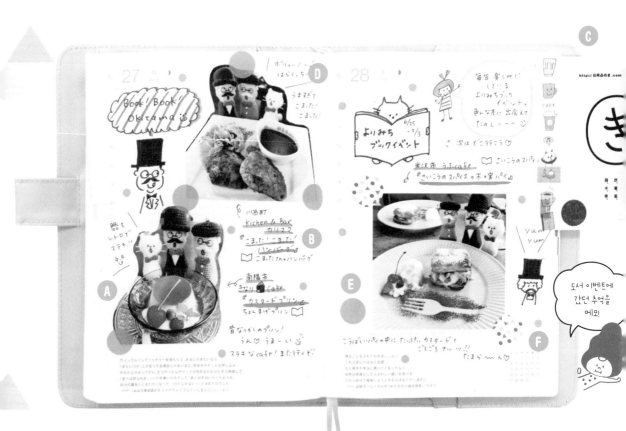

A 이미지 윤곽을 따라 사진을 잘라서 붙이면 생동감이 생겨요.

B 장소는 초록색, 메뉴는 주황색으로 구분해보세요.

C 함께 남기고 싶은 것은 마스킹 테이프로 붙여줍니다.

D 날짜 밑에 그날 간 행사나 장소를 적으세요.

E 원형 스티커로 사진을 붙이거나 수첩을 예쁘게 꾸며보세요.

F 큰 원형 스티커에 무늬를 그려서 독창적인 느낌을 내보아요.

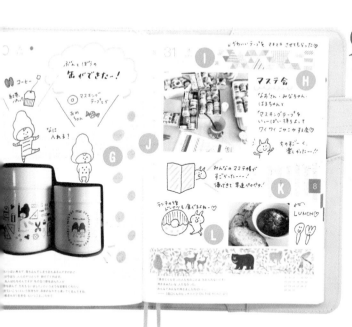

친구들이랑 만나서
점심을 먹었던 즐거운
기억이 되살아나요.

그림을 그리면
화려해지고요.
문이와 방이를
그려보았어요.

그 날의 감상과
그 날이었던 일을
메모해서 추억을
남겨보세요.

친구에게 받은
마스킹테이프를
기념으로
붙여보았어요.

사진은 폴테이프로
붙이고 있어요.
아주 쉽게 붙일 수
있답니다.

그날 맛있게 먹은
음식도 사진으로
남겨보아요.

그날의 기분에 따라
일러스트를 자유롭게
그리고 있어요. 이날
기분은 토끼였네요.

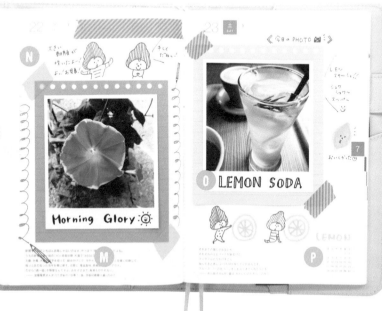

마음에 드는
사진을 한 장
붙여봤어요.

사진을 붙여놓은
메모장 그대로 수첩에
붙여주었어요.

마스킹테이프는
손으로 찢어서 붙이면
손맛을 낼 수 있어요.

사진에 제목을 붙여서
예술 작품처럼
꾸며보았어요.

페이지 전체를
파란색과 노란색으로
꾸며서 통일감을
주었습니다.

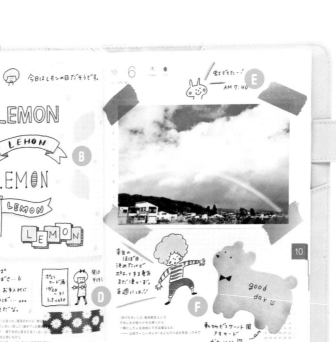

귀여운 메모지를
산 기념으로
붙였어요.

귀엽게 그린
일러스트를 붙여서
기념으로 남겼어요.

수첩 사이즈에 맞춰
종이를 잘라서 붙여요.
날짜가 가려지지 않게
주의하세요.

자유롭게 쓰고
그려 보세요.

A

날씨도 메모합니다.
이날은 태풍이 심한
날이었어요.

B

자유롭게 그림을
그려보아요. 기념일에
어울리는 그림을
그려보았어요.

C

오늘의 한마디와
일러스트를 함께
그렸어요.

D

잊으면 안 되는
스케줄도
메모해두어요.

E

사진에 맞춰서
무지개 색
마스킹테이프를 붙여
꾸며보았어요.

I

수첩 커버의
도트 데코레이션

준비물

아크릴
물감 붓

만드는법

수첩 중앙에 물방울을
한 점 그립니다.

1의 물방울을 중심으로
상하좌우에 물방울을
그립니다.

2에서 그린 물방울
사이에 또 물방울을
그리면 완성!

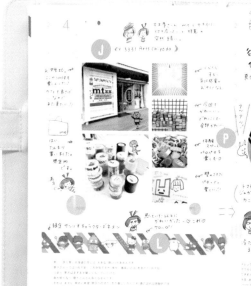

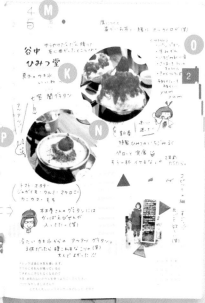

가운데부터
그리면 물방울 폭이
일정해져요.

그날 기분에 따라
모양과 컬러를
다양하게 꾸며보아요.

I J K L

J 사진을 중앙에 붙이고,
주변에 코멘트를
달아요.

K 코멘트가 있으면
나중에 봤을 때도
기억할 수 있어요.

L 가신의 캐릭터를
만들어서
그려보세요.

M N O P

M 펼친 두 면을
모두 사용할 때는
날짜도 수정하세요.

N 사진을 동그랗게 잘라서
원형 스티커로 꾸미면
동글동글하니 예뻐요.

O 또 가고 싶은 가게의
메뉴는 기록해두었다가
다음에 갈 때 참고하고
있어요.

P 괄호나 화살표 등은
컬러펜으로 칠해서
강조하세요.

A 날짜 스티커

날짜와 요일을 적은 원형
스티커를 나란히 붙입니다.

B 포스트잇 스티커

포스트잇이 떨어지지
않도록 원형 스티커를
붙여서 고정하세요.

C 동물 스티커

큰 원형 스티커에 표정을 그려
서 붙이고, 작은 원형 스티커를
귀처럼 붙여주세요.

D 리본 스티커

1 원형 스티커에
커터칼로 십자가를
그어주세요.

2 두 개를 마주보게
붙이고, 가운데에
작은 원형 스티커를
붙여주세요.

E 포장 스티커

선물 포장에
추천해요!

1 크기와 색깔이 다른
원형 스티커를 겹쳐서
붙이고, 일러스트 등을
그려주세요.

2 마스킹테이프의 끝을 제비
꼬리 모양으로 자르고, 그 위
에 1의 스티커를 붙입니다.

F 꽃 스티커

커터칼을 활용해보세요!
커터칼 사용법은 30쪽에
나와 있어요.

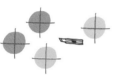

1 원형 스티커에 커터
칼로 십자가를 그어줍
니다.

2 네 조각을 띄어서
붙이고, 가운데에
작은 원형 스티커를
붙입니다.

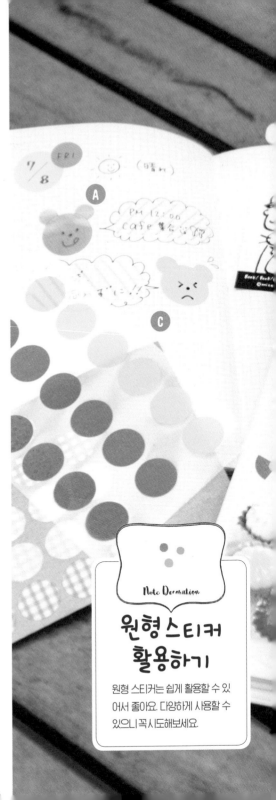

Note Decoration

원형 스티커
활용하기

원형 스티커는 쉽게 활용할 수 있
어서 좋아요. 다양하게 사용할 수
있으니 꼭 시도해보세요.

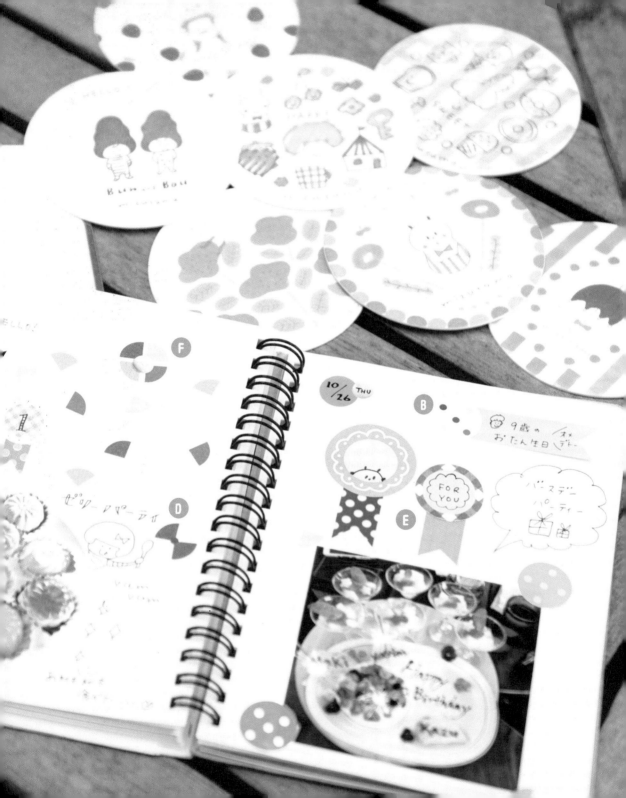

A
알록달록 나무

1 토끼, 나뭇가지, 잎사귀 등, 각 파트를 잘라서 만들어 주세요.

2 나무줄기를 가운데에 붙이고 주변을 꾸밉니다. 토끼는 얼굴을 그려주세요.

B
빨간 지붕의 집

1 각 파트 모양으로 잘라 줍니다. 창틀도 잘라내 세요.

2 지붕과 꽃을 꾸미고, 깃발 에 선을 그어 지붕과 이어 줍니다.

C
숲속 토끼

1 각 파트를 잘라서 준비해주세요.

2 작은 파트를 붙일 때는 커터칼 끝을 활용해보세요.

커터칼 사용법은 30쪽에 있어요.

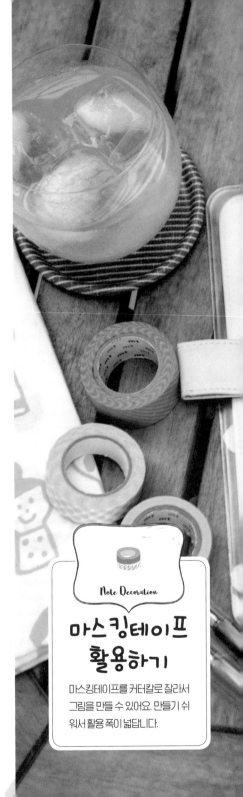

Note Decoration

마스킹테이프
활용하기

마스킹테이프를 커터칼로 잘라서 그림을 만들 수 있어요. 만들기 쉬 워서 활용 폭이 넓답니다.

원형스티커 즐기기

원형 스티커는 그저 붙이는 데 그치지 않아요. 자르거나 덧붙임으로써 다양하게
활용할 수 있답니다. 제게는 마스킹테이프에도 지지 않는 존재이지요.

원형 스티커 활용예

자르기

커터칼로 십자가를 그어 4등분하면 리본
이나꽃 등 다양한 모양을 만들 수 있어요.
4등분이 아니어도 물론 좋아요.

그리기

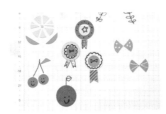

원형 스티커의 모양을 살려서 과일 캐릭
터를 만들어보았어요. 표정을 그릴 때는
잉크가 번지지 않도록 유성펜을 사용하
세요.

덧붙이기

원형 스티커를 세 장 덧붙이면 입체감 있
는 장식품을 만들 수 있답니다. 두 장 덧붙
이면 데코픽 등도 만들 수 있어요(84쪽).

POINT.1

커팅매트 위에서 자르기

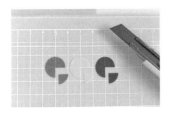

커팅매트 위라면 선이 그어져 있어서 원
형 스티커를 자르기 편해요. 비뚤어질 걱
정이 없어서 추천합니다.

POINT.2

종이호일 위에서 작업하기

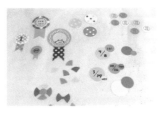

스티커끼리 붙이거나 자른 스티커를 잠
시 놔둘 때는 종이호일을 사용해보세요.
얼마든지 떼었다 붙였다 할 수 있어요.

POINT.3

커터칼끝 활용하기

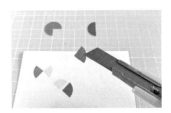

원형 스티커나 마스킹테이프로 장식할
때는 커터칼날 끝이 좋아요. 펜 끝은 스티
커가 잘 붙지 않으니 커터칼날 끝을 사용
해보세요

mizutama

마스킹테이프 즐기기

마스킹테이프는 물건 꾸미기에 최적의 아이템이랍니다.
실패해도 얼마든지 떼고 수정할 수 있어서 손재주가 없는 사람도 사용하기 좋아요.

마스킹테이프 활용예

자르기

커터칼로 마스킹테이프를 원하는 모양으로 자르세요. 원형 스티커와 마찬가지로 커팅매트 위에서 선을 기준으로 해서 잘라보세요.

그리기

마스킹테이프와 일러스트의 조합입니다. 마스킹테이프의 무늬나 모양, 색깔을 살려서 글씨 또는 일러스트를 그려보세요. 활용 폭이 넓어질 거예요.

덧붙이기

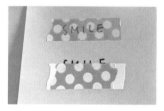

글씨나 무늬를 가리고 싶다면, 흰색 마스킹테이프를 붙이고 그 위에 다른 마스킹테이프를 덧붙여보세요.

POINT.1

심플한 무늬 활용하기

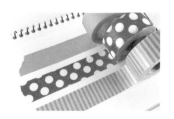

일러스트가 그려진 알록달록한 마스킹테이프보다 단색이나 스트라이프와 같은 심플한 무늬가 색깔을 맞추기 쉽고, 더 잘 어우러집니다.

POINT.2

마스킹테이프를 붙이고 나서 그리기

마스킹테이프를 먼저 붙이고 난 후에, 전체 균형을 살펴가면서 일러스트를 그려보세요. 마스킹테이프 위에 그릴 때는 유성펜을 사용하세요.

POINT.3

자르는 도구를 나눠서 사용하기

불소 가공된 가위를 사용하면 테이프가 가위에 붙지 않아요. 곡선 등 섬세한 커팅에는 커터칼을 사용하세요.

Note Decoration

스탬프로 공책꾸미기

공책 꾸미기에 빼놓을 수 없는 것이 스탬프이지요. 잉크를 묻히는 방법과 스탬프를 찍는 방법에도 비결이 있답니다.

스탬프를 찍는 방법

POINT.1

받침대 깔기

도장을 찍는 종이 밑에 두꺼운 노트를 깔고 찍으면 잉크가 깨끗하게 묻어요. 받침대는 딱딱한 것보다 푹신한 것이 좋아요.

POINT.2

불필요한 부분에 묻은 잉크 닦기

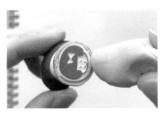

불필요한 부분에 묻은 잉크는 떡지우개나 휴지로 닦아주세요.

POINT.3

전체에 골고루 힘을 주어서 찍기

도장을 찍을 때는 상하좌우 균등하게 힘을 주면 뭉침이 없어요. 나무 도장과 같은 원형 도장은 동그라미를 그리듯이 누르면 깨끗하게 찍을 수 있어요.

추천상품

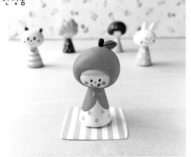

머리와 몸통을 교체할 수 있는 입체 스탬프 마스코트입니다. 도큐 핸즈(일본 잡화 쇼핑몰) 한정 판매로, 총 5종류에 시크릿 제품 1종류가 있어요.

(미즈타마의 스탬프 마스코트 by Kitan Club)

활용예

포스트잇에 찍거나 일러스트를 덧그려보세요.

Note Decoration

투명 포스트잇으로
공책꾸미기

필름 포스트잇의 장점은 아래의 것이 비춰 보인다는 점입니다. 일러스트를 따라 그릴 수 있어서 활용도가 높아요.

말풍선&프레임

아래 도안을 베껴서 사용해보세요. 말풍선 또는 프레임 속에 글씨를 적읍시다.

추천상품

펜 모양 케이스에 들어 있는 볼펜형 필름 포스트잇이에요. 절취선이 들어간 롤 타입이어서 원하는 크기로 자를 수 있어요.

[PENtONE by Kanmido]

글씨 데코레이션

공책이나 수첩을 꾸밀 때 사용할 수 있는 전용 문구들이에요.

정보 메모지 만들기

콜렉션 노트 페이지에 소개한 '정보 메모지'의 활용예입니다.
남기고자 하는 정보를 메모하는 데 활용해주세요. 여러 장 복사해서 보관해두면 편해요.

FOOD 먹은 음식 기록하기

月 日	먹방 메모	
가게명:		휴무일
위치:		
먹은 음식:		
가격:		
감상:		

점심이나 후식으로 먹은 맛있는 음식들을 메모하는 먹방 메모지입니다. 가게명과 가격, 맛평 등의 정보를 사진과 함께 남겨보세요.

SHOP 방문한 가게 기록하기

月 日	잡화점 메모	
가게명:		영업시간 ----- 휴무일
위치:		
구입한 물건:		

잡화점 둘러보는 것을 좋아하는 사람은 가게 정보를 남겨봅니다. 주소와 영업시간, 휴일을 기록해두면 다음에 갈 때 참고할 수 있어서 편하답니다. 가게에서 구입한 것들도 기록해보세요.

BOOK 읽은 책 기록하기

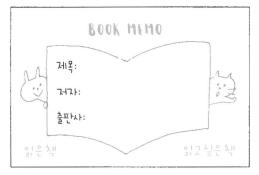

읽은 책 혹은 읽고 싶은 책의 제목과 저자, 출판사를 기록하세요. 공책의 왼쪽 페이지에 사진(책 표지)과 정보 메모지를 붙이고, 오른쪽 페이지에 독후감 쓰는 것을 추천합니다.

HAPPY 행복했던 일 기록하기

기뻤던 일, 즐거웠던 일, 재미있었던 일, 감동했던 일도 기록으로 남겨보세요. 행복으로 가득한 노트가 될 거예요.

마스킹테이프 일러스트집

마스킹테이프에 점이나 선, 일러스트를 덧그리면, 활용 폭이 늘어나요.
문구, 잡화 등 주변에 있는 것들을 그려보았어요. 참고해보세요.

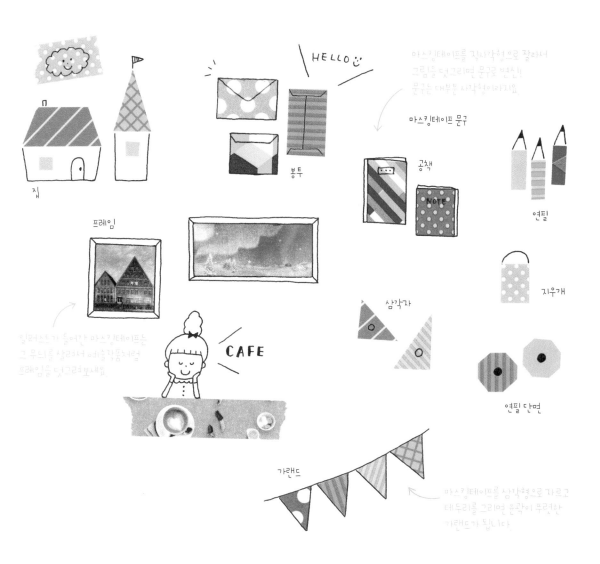

HELLO ☺

마스킹테이프를 직사각형으로 잘라서
그림을 덧그리면 문구로 변신!
문구는 대부분 사각형이라지요.

마스킹테이프 문구

집

프레임

봉투

공책

연필

지우개

삼각자

CAFE

연필 단면

일러스트가 들어간 마스킹테이프는
그 무늬를 살려서 패출감품처럼
프레임을 덧그려보세요.

가랜드

마스킹테이프를 삼각형으로 자르고
테두리를 그리면 분위기 뭉긋한
가랜드가 됩니다.

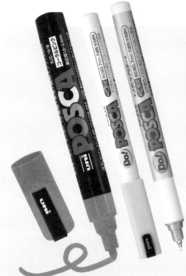

종류가 다양한 POSCA

수성 안료 잉크의 펜이라고 하면 POSCA이지요. 신개발 얇은 글씨용 'Do! POSCA'나 파스텔칼라 등 종류가 많아서 구분해서 사용하기 좋아요.

[POSCA, Do!POSCA by Mitsubishi Pencil]

내 스타일대로 맞춰서 사용하는 멀티펜

홀더와 리필심을 골라 쓸 수 있는 펜이랍니다. 겔잉크 볼펜은 3종류 굵기(0.28mm, 0.38mm, 0.5mm)와 16가지 색상 중에서 고를 수 있어요. 바디 디자인도 세련되고 예뻐요.

[STYLE FIT by Mitsubishi Pencil]

Column
미즈타마가 애용하는 문구들

문구 중에서도 가장 많이 가지고 있는 것이 펜이랍니다. 제가 특별히 애용하고 있는 펜을 소개할게요.

펜

연하고 부드러운 형광펜

은은한 색감이 매력적인 형광펜입니다. 줄을 그을 때는 물론, 일러스트 색칠에도 애용하고 있어요. 수성 안료 잉크이기 때문에 뒷면에 스며들지 않아 얇은 종이에 그릴 때도 걱정 없답니다.

[MILDLINER by Zebra]

발색 좋은 유성펜

발색이 좋은 알코올잉크로 뭉침이 없는 'COPIC' 마커는 색칠에 최적이지요. 향기가 나는 'KIRARINA'도 애용하고 있어요.

[COPIC by Too Marker Products / KIRARINA by G-Too]

36색 & 트윈 타입의 수성펜

1개의 펜으로 얇은 필기와 두꺼운 필기가 가능한 컬러펜입니다. 저렴한 가격에, 색상은 36종류 얇은 촉은 글씨를 쓰거나 무늬를 그릴 때, 굵은 촉은 색칠할 때 사용하고 있어요.

[PLAY COLOR 2 by Tombow]

미즈타마의
문구 제작 체험기

문구 업체 등의 서비스를 이용하면
나만의 우표나 수첩, 네임 연필을 만들 수 있어요.
CHAPTER.2는 세상에 하나뿐인 독창적인 문구를 만들어본 체험 보고서입니다.

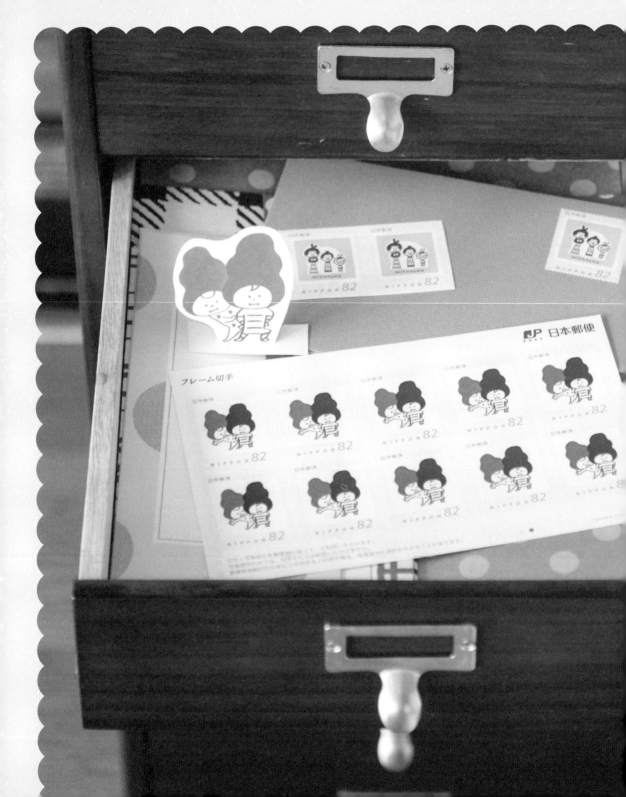

나만의 우표 만들어서 편지 보내기

만들기

① 우체국 애플리케이션 또는 홈페이지에 접속하세요.

타닥 타닥

당첨!

② '나만의 우표'를 선택합니다.

참 쉽죠?

③ 필수 항목을 입력하면 완료!

완성

나만의 우표가 완성되었어요.

약 열흘 뒤

신난다!

도착!

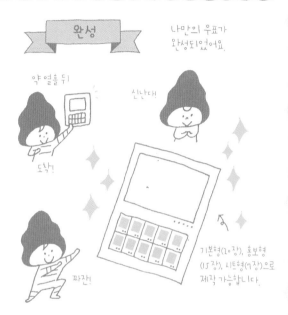

짜잔!

기본형(20장), 홍보형(15장), 시트형(7장)으로 제작 가능합니다.

사용하기

우체국 나만의 우표는 요금인상에 관계 없이 사용 가능한 영원우표입니다.

FOR YOU ♥

기념으로 우표를 만들어서 선물해보세요.

편지에 우표를 붙여보았어요.

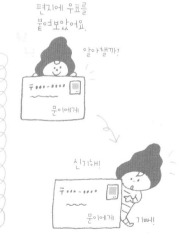

알아챌까?

우 000-0000

문이에게

신기해!

우 000-0000

문이에게 기뻐!

NIPPON 82 NIPPON 82

| 추천 서비스 |

우체국 '나만의 우표'
우체국 애플리케이션 또는 홈페이지에 접속하여 안내에 따라 종류, 수량을 선택하고, 사진 또는 일러스트 이미지를 업로드하면 주문완료입니다. 요금은 시트 당 1만 원 정도로, 약 열흘 후에 받아볼 수 있습니다.

(www.epost.go.kr)

나만의 포토북을 만들어서 추억남기기

만들기

두근두근

① 포토북 제작 애플리케이션을 다운로드 받거나 서비스 사이트에 접속하세요.

② 사진을 고르세요.

표지도 고를 수 있어요.

③ 필수 항목을 입력하면 완료!

완성

TOLOT

그로부터 며칠 뒤… 도착!

기대했던 것보다 훨씬 좋았어요. 가격도 저렴하답니다.

사용하기

취미 사진을 모아서 만들면 작품집이 돼요. 마치 작품집을 출판한 듯한 기분을 맛볼 수 있어요. ㅎ

다양한 레이아웃을 제공하고 있어서 독특한 앨범 만들 수 있어요.

포토북, 카카오스토리북, 페이스북 포토북, 인스타그램북'의 레이아웃을 선택할 수 있어요.

추천 서비스

스냅스 '포토북'

스마트폰으로 찍은 사진을 포토북에 수록할 수 있어요. 전용 애플리케이션을 사용해서 스마트폰만으로도 주문이 가능하답니다. 다양한 할인도 제공되고 있어요.

(www.snaps.kr)

mizutama 1
SMILE :D

특별한 필드노트를 만들어서 메모장으로 사용하기

만들기

White Works

M 씨 N 씨

문이와 방이 용품은
이 두 분과 함께 만들고 있어요.

금박인쇄입니다.
금색 외에도 색깔을
고를 수 있어요.

물론 일반인도
주문할 수 있어요.

N 씨

흰색도 좋을지도!

금색으로 합시다!

예뻐~

← 이 부분에 디자인했습니다.

완성

금색!! 눈부셔~
신난다!

SKETCH BOOK

인쇄 가능 범위를 최대한 사용해서
존재감 넘치는 필드노트 완성!

비비고 싶을
정도야.

사용하기

선물, 답례품으로 추천해요.

●메모장●

어떻게
쓰든
자유!

아이디어를 메모하거나, 일러스트를
그리거나, 일기를 써도 좋겠네요.

하드커버러서 튼튼해요!
휴대성 굿!

책갈피를 달거나

SKETCH

싸개단수로
묶어보세요.

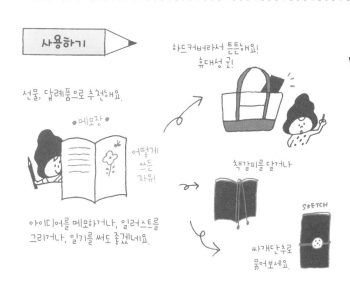

미스타마 씨가
이용한 서비스

고쿠요 'CUSTOM FACTORY'

SKETCH BOOK

고쿠요(Kokuyo)의 롱셀러 상
품 필드노트 표지에 이름을 새
길 수 있어요. 고쿠요의 각인
서비스 'CUSTOM FACTORY'
에서 주문이 가능합니다. 금
박 인쇄는 100권부터 주문 가
능해요.

(https://www.kokuyocustom-
factory.com/)

※책1권도 만들어주는 서비스

국내에는 책 1권도 만들어주는 소량디지털인쇄업체가 많아요. '소
량디지털인쇄' '인디고인쇄'로 검색하면 많은 업체에서 서비스를
해줍니다. 원하는 노트의 사양을 문의하면 견적을 받을 수 있어요.

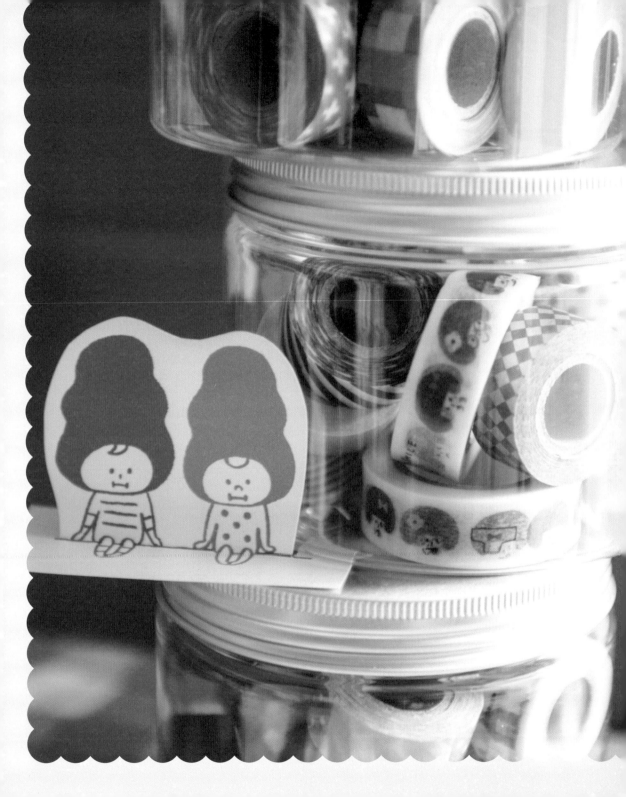

좋아하는 무늬의 마스킹테이프를 만들어서 붙이기

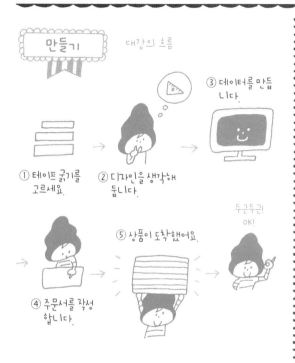

만들기 대강의 흐름

③ 데이터를 만듭니다.

① 테이프 굵기를 고르세요.

② 디자인을 생각해 둡니다.

두근두근 OK!

⑤ 상품이 도착했어요.

④ 주문서를 작성합니다.

완성

드디어 완성! 신난다!

약 10일 뒤...

꿈에 그리던 마스킹테이프 타워!

화지의 투명감도 좋아요.

직접 디자인한 마스킹테이프라서 기뻐요♡

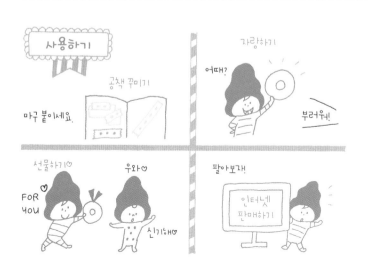

사용하기

자랑하기

어때?

공책 꾸미기

마구 붙이세요.

부러워!

선물하기♡

FOR YOU

우와♡

신기해

팔아보기!

인터넷 판매하기

추천 서비스

로고테이프 '마스킹테이프'
홈페이지의 작성 안내에 따라 주문하세요. 폭과 길이 등의 사양이나 디자인은 물론, 포장과 테이프 풀림 방향까지 꼼꼼하게 주문할 수 있어요. 최소 주문 수량은 폭 12mm(50개), 15mm(40개), 20mm(30개), 25mm(36개), 30mm(30개)부터 제작 가능합니다.

(www.logotape-mt.co.kr)

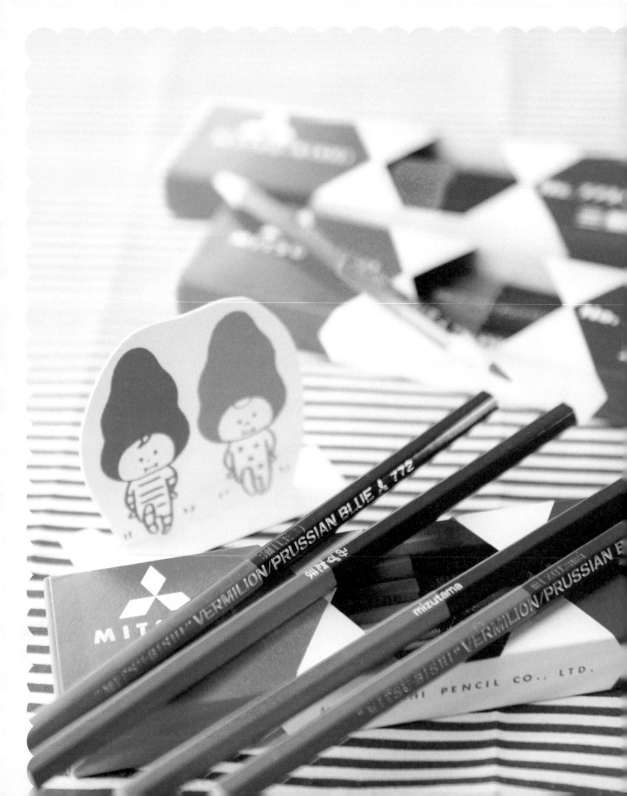

 # 연필에 이름 새겨서 선물하기

만들기

① 문구점에 갑니다.

무거가 좋을까?

이거?
이거?

② 연필을 고르세요.

③ 원하는 문구를 적어서 주문하세요.

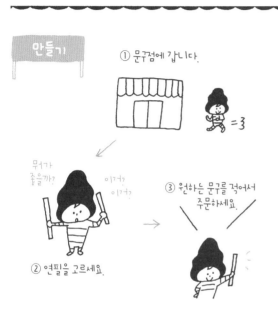

완성

짜잔!

연필

미즈타마

mizu tama

양색 연필은 양쪽을 깎아서 사용하므로 가운데에 이름을 새겨주세요.

이렇게 많은 연필을 산 건 오랜만이야.

MITSU-BISHI

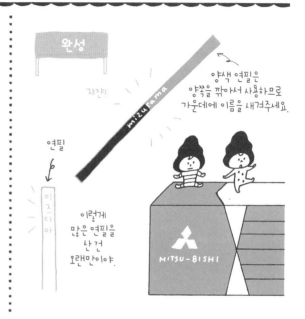

사용하기

입학선물 등 각종 기념일에!

공부 파이팅!

평범한 연필이 나만의 특별한 연필로!

글씨체나 금박 색깔 등은 가게마다 다르니 문의하세요.

각인 서비스

국내에서는 온라인으로 주문 제작이 가능합니다. 한글, 알파벳, 숫자 등으로 이름 또는 메시지를 새길 수 있어요. 작은 그림도 넣을 수 있답니다. 검색창에 '연필 각인'을 검색해보세요.

스탬프로 MUJI 상품 리메이크하기

만들기

① MUJI 매장에서 스탬프를 찍을 만한 공책 등을 구입합니다.

무료로 사용할 수 있는 통큰 코너랍니다.♡

② 매장 스탬핑 코너에서 구입한 공책 등에 스탬프를 마음껏 찍으세요.

다 예뻐!♡

룰루랄라

완성

애용하고 있는 공책에 스탬프를 찍어보았어요.♡

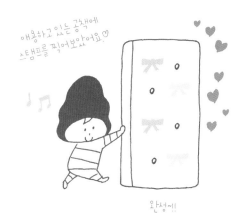

완성~!!

사용하기

스탬프로 찍은 후에 마스킹테이프로 한층 더 꾸며보세요.♡

음음

공책을 어떤 용도로 사용할지 생각하면서 꾸미는 것도 재미있어요.

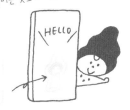

일러스트를 붙여보았어요.♡

추천 서비스

무인양품 'MUJI YOURSELF'
MUJI 매장에서 구입한 종이 제품에 자유롭게 스탬프를 찍어서 나만의 문구를 만들 수 있어요. 스탬프는 알파벳, 기호, 일러스트 등 다양한 종류가 비치되어 있어요. 계절마다 종류가 바뀌는 매장도 있답니다.

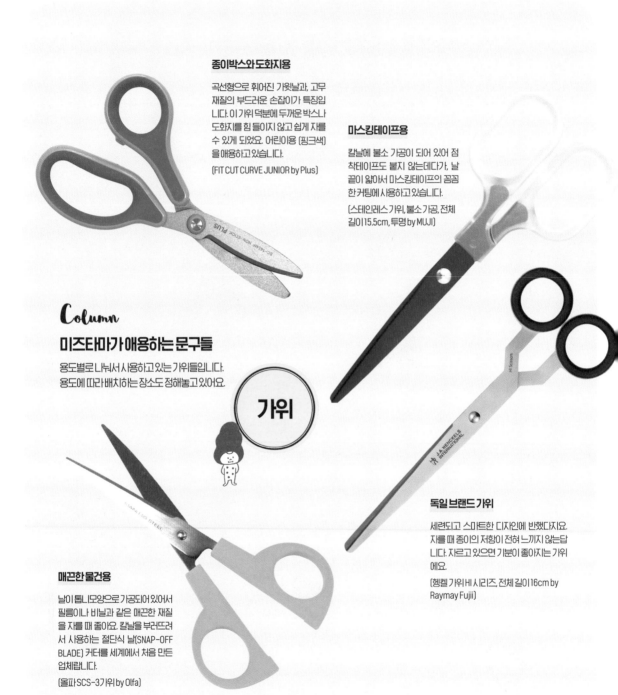

종이박스와 도화지용

곡선형으로 휘어진 가윗날과, 고무 재질의 부드러운 손잡이가 특징입니다. 이 가위 덕분에 두꺼운 박스나 도화지를 힘 들이지 않고 쉽게 자를 수 있게 되었어요. 어린이용 (핑크색)을 애용하고 있습니다.

(FIT CUT CURVE JUNIOR by Plus)

마스킹테이프용

칼날에 불소 가공이 되어 있어 점착테이프도 붙지 않는데다가, 날 끝이 얇아서 마스킹테이프의 꼼꼼한 커팅에 사용하고 있습니다.

(스테인레스 가위, 불소 가공, 전체 길이15.5cm, 투명 by MUJI)

Column

미즈타마가 애용하는 문구들

용도별로 나눠서 사용하고 있는 가위들입니다. 용도에 따라 배치하는 장소도 정해놓고 있어요.

가위

독일 브랜드 가위

세련되고 스마트한 디자인에 반했다지요. 자를 때 종이의 저항이 전혀 느끼지 않는답니다. 자르고 있으면 기분이 좋아지는 가위에요.

(헹켈 가위 비 시리즈, 전체 길이16cm by Raymay Fujii)

매끈한 물건용

날이 톱니모양으로 가공되어 있어서 필름이나 비닐과 같은 매끈한 재질을 자를 때 좋아요. 칼날을 부러뜨려서 사용하는 절단식 날(SNAP-OFF BLADE) 커터를 세계에서 처음 만든 업체랍니다.

(올파SCS-3가위 by Olfa)

CHAPTER.3

미즈타마의
문구 수납법

작은 문구는 수납이 어렵기 마련이지요. 제 작업실에도 충동 구매한 펜이나 마스킹테이프가
대량으로 쌓여 있답니다. 그래서 스티커나 포스트잇과 같은 작은 물건은
엽서 파일이나 명함 파일을 사용해서 정리하고, 수납 장소는
사용 빈도와 문구 크기별로 나누고 있어요.

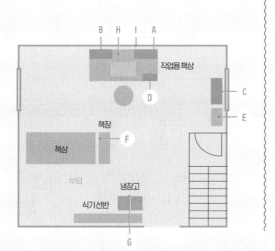

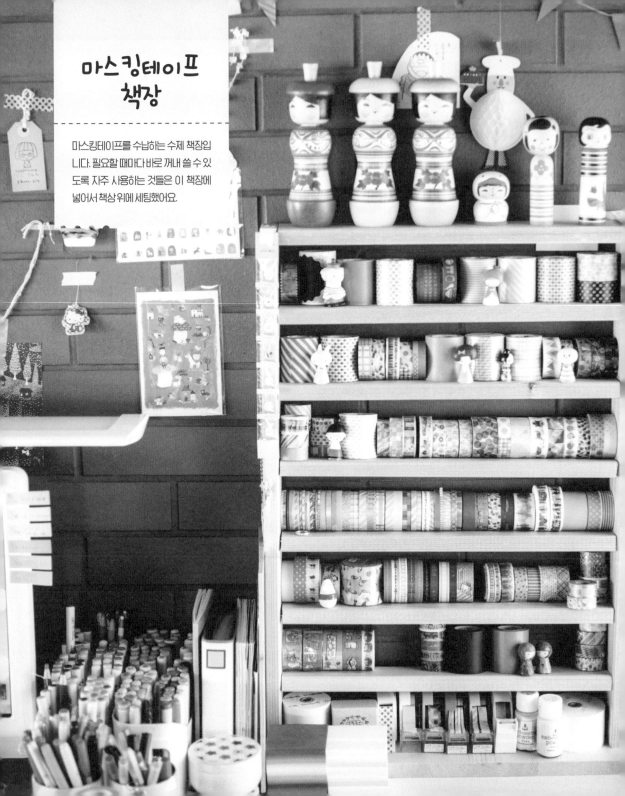

마스킹테이프
책장

마스킹테이프를 수납하는 수제 책장입
니다. 필요할 때마다 바로 꺼내 쓸 수 있
도록 자주 사용하는 것들은 이 책장에
넣어서 책상 위에 세팅했어요.

책장 만들기

마스킹테이프 전용 책장을 만들어보아요.
목재 커팅 서비스를 이용하면 편해요.

준비물

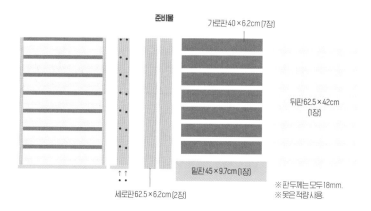

가로판 40 × 6.2cm [7장]

뒤판 62.5 × 42cm
[1장]

밑판 45 × 9.7cm [1장]

세로판 62.5 × 6.2cm [2장]

※ 판두께는 모두 18mm.
※ 못은 적량사용.

만드는 방법

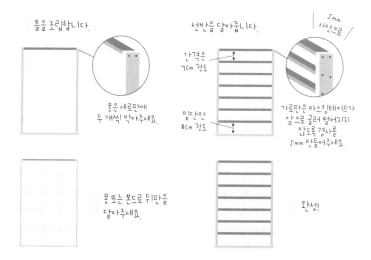

틀을 조립합니다.

못은 세로판에
두 개씩 박아주세요.

못 또는 본드로 뒤판을
달아주세요.

선반을 달아줍니다.

간격은
7cm 정도

밑단만
8cm 정도

5mm
사선으로

가로판은 마스킹테이프가
앞으로 굴러 떨어지지
않도록 경사를
5mm 만들어주세요.

완성!

 목재 커팅 서비스

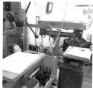

검색창에 'DIY 목재 재단'으로
검색되는 업체 중 한 곳을 선택
하여 원하는 목재와 사이즈로
구입할 수 있어요.

마스킹테이프 나열하기

책장을 만들었으면 이제 마스킹테이프를 나열해봅시다.
꺼내기 쉽게 나열 방법도 궁리해보세요.

Point.1 } 무늬가 보이게 나열하기

준비물

마스킹테이프

만드는 방법

무늬가 보이게 마스킹테이프를
나열하세요.

Point.2 } 꽉 채우지 말기

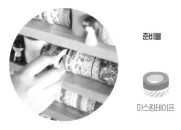

준비물

마스킹테이프

만드는 방법

틈이 중요해요

꽉 채우지 않고 틈이 있으면
꺼내기 쉬워요.

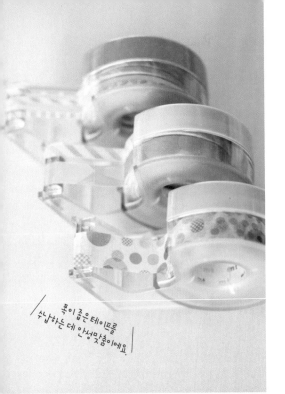

폭이 좁은 테이프를
수납하는 데 안성맞춤이에요.

마스킹테이프
커팅

 셀로판테이프의 커팅 살리기

셀로판테이프 케이스에 마
스킹테이프를 여러 개 넣어
서 책장에 두고 사용하고 있
어요.

준비물

셀로판테이프
케이스

깨끗하게 가를 수 있고
매우 편리해요.

만드는 방법

1 셀로판테이프 케이스에
마스킹테이프를 넣어주세요.

2 폭이 좁은 마스킹테이프는
여러 개를 같이 넣어줍니다.

마스킹테이프
파일

Point

필요할 때 바로 사용할 수 있도록
미리 커팅해서 준비해두기

데코레이션용으로 정사각
형 모양으로 자른 마스킹테
이프를 파일링해봅시다.

준비물

투명파일 가위 커터칼 자

만드는 방법

1 투명파일의 밑단을
잘라서 펼치고
마스킹테이프를
붙입니다.

2 붙인 마스킹테이프를
한꺼번에 정사각형
모양으로 잘라줍니다.

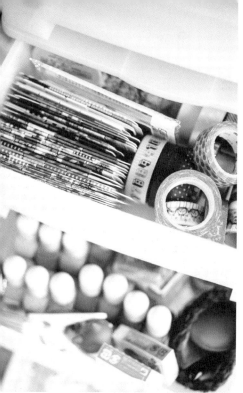

마스킹테이프 카드

- - - - - - - - - - - - - - -

소량 남은 마스킹테이프는 카드지에 말아서 보관해보세요.

보관할 때 공간을 차지하지 않아요.

마스킹테이프를 카드지에 말아서 깔끔하게 보관하기

준비물

카드지

만드는 방법

카드지에 마스킹테이프를 말아서 서랍에 넣어둡니다.

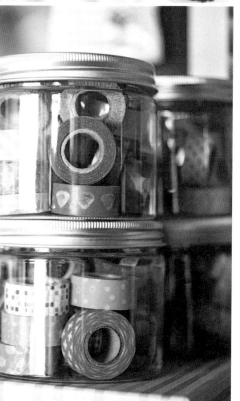

마스킹테이프 용기

- - - - - - - - - - - - - - -

사용빈도가 낮은 마스킹테이프는 병에 넣어서 보관하세요.

꽉 채우기 않도록 주의하세요.

Point

한 눈에 찾을 수 있도록 투명한 병에 넣기

준비물

공병

만드는 방법

마스킹테이프의 무늬가 밖에서도 보이도록 병에 담습니다.

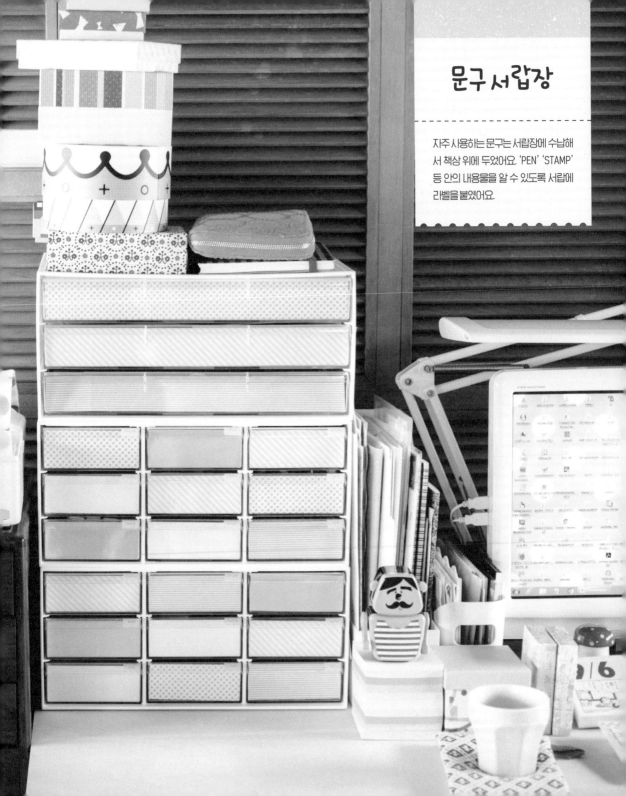

문구 서랍장

자주 사용하는 문구는 서랍장에 수납해서 책상 위에 두었어요. 'PEN' 'STAMP' 등 안의 내용물을 알 수 있도록 서랍에 라벨을 붙였어요.

안의 어수선한 물건들을
가릴 수 있어요.

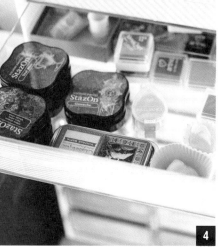

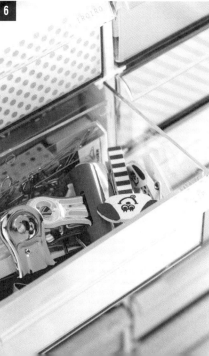

SQUARE PAPER

Point.1
가리개

두꺼운 종이에 마스킹
테이프를 붙여서 서랍장
케이스에 끼워서 안을
가려줍니다.

Point.2
펜

두껍고 공간을 차지하는
4색 볼펜은 눕혀서 보관
합니다.

Point.3
기타

variety

분류하지 못하는 물건은
한곳에 모아두세요.

Point.4
잉크

스탬프 잉크는 바로
찾을 수 있도록 겹치지
않게 나열하세요.

Point.5
메모장

meme

자주 사용하는 메모장도
바로 찾을 수 있도록
한 곳에 모아둡니다.

Point.6
클립

CLIP

자주 사용하는 클립 종류
도 서랍에 넣어두고
있어요.

057

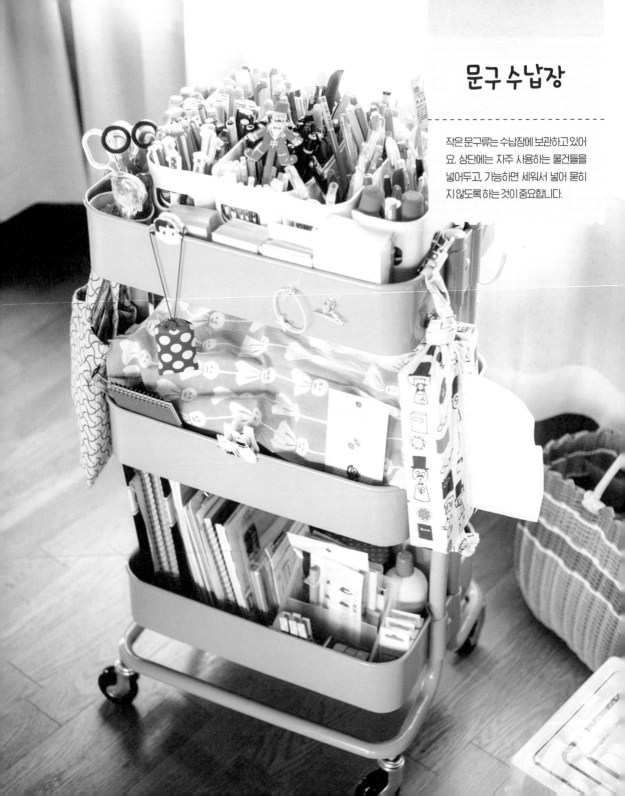

문구 수납장

작은 문구류는 수납장에 보관하고 있어
요. 상단에는 자주 사용하는 물건들을
넣어두고, 가능하면 세워서 넣어 묻히
지않도록 하는 것이 중요합니다.

1

Point.1

휴지

상자를 수건으로
감싸서 걸어두기

준비물

수건　　더블클립

만드는 방법

수건으로 휴지상자를 감싸주
세요. 묶은 부분을 더블클립으
로 집어서 수납장에 걸어둡
니다.

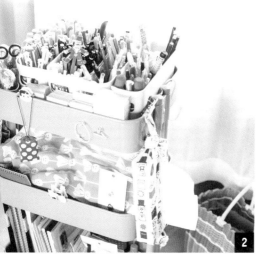

2

Point.2

펜, 가위 등

케이스 안에
또 케이스를 넣어
펜을 종류별로
분류하기

준비물

파일박스　　작은케이스

만드는 방법

파일박스 안에 작은 케이스
를 넣고, 펜을 종류별로 세워
서 보관합니다.

3

Point.3

공책이나 잡동사니

눕히지 않고
세워서 보관하기

준비물

칸막이정리함

만드는 방법

공책은 세워서 나열하고,
잡동사니들도 칸막이정리
함에 세워서 넣어줍니다.

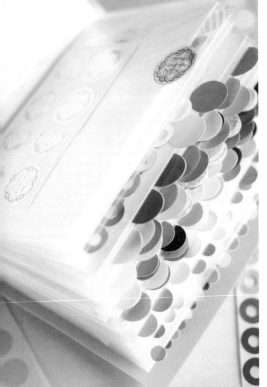

원형 스티커 파일

- - - - - - - - - - - - - - -

필요한 원형 스티커를 바로
찾을 수 있도록 정리한 알록
달록한 파일이랍니다.

준비물

엽서파일

엽서크기의
두꺼운 종이

만드는 방법

파일에 두꺼운 종이를
넣으면 안정감이
생겨요.

반만 보이게
붙여요.

1 두꺼운 종이를 넣은 엽서
파일에 원형 스티커를
넣어줍니다.

2 원형 스티커를
두 장 겹쳐서
인덱스합니다.

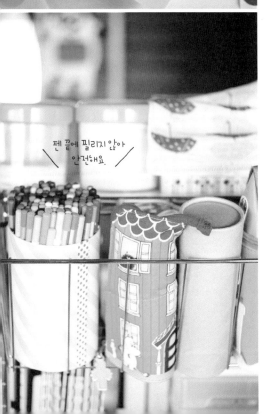

펜 끝에 찔리지 않아
안전해요.

펜·연필 걸이

- - - - - - - - - - - - - - -

길이가 긴 연필이나 펜은
수납걸이에 넣어서 보관하
세요.

준비물

빈통

스펀지

수납걸이

만드는 방법

빈 통에 스펀지를 깔고,
펜의 뾰족한 부분을
아래로 하여 넣어주세요.

선반에 설치한 수납걸이에
1을 나열합니다.

Point

용지
파일링

- - - - - - - - - - - - - - - - -

잃어버리면 안 되는 자료
는 파일에 끼워서 세워둡
시다.

준비물

 투명파일　　 인덱스지

 마스킹테이프　　 가위　　 유성펜

만드는 방법

마스킹테이프를 잘라
서 투명파일에 붙이고,
자료 내용을 적으세요.

인덱스지에도
1처럼 라벨을
붙입니다.

- -

Point

포스트잇
파일

- - - - - - - - - - - - - - - - -

포스트잇을 수납할 때는
명함꽂이 파일을 사용해보
세요.

준비물

 명함꽂이　　 끈

만드는 방법

두꺼워지므로 끈으로
고정하세요.

명함꽂이 파일에 포스트잇을
넣고 끈으로 고정합니다.

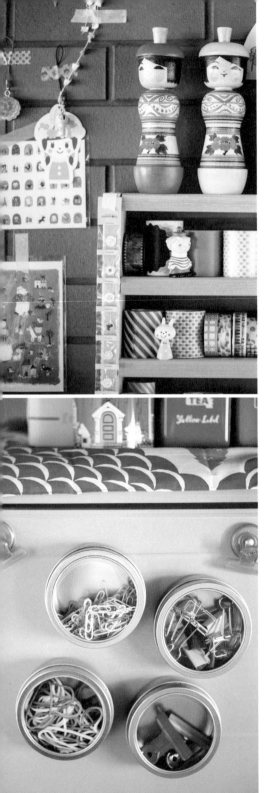

엽서·태그
인테리어

Point

마스킹테이프를 사용해서
벽에 자국 없이 장식하기

- - - - - - - - - - - - - - -

받은 엽서나 귀여운 태
그는 벽에 붙여서 꾸며
보세요.

준비물

투명봉투　　마스킹테이프

만드는방법

봉투에 넣으면 먼지가
쌓이지 않아요.

1 엽서를 투명 봉투에
넣어서 벽에 붙입
니다.

2 태그 등은 그대로 마스
킹테이프로 벽에 붙이
세요.

클립
케이스

Point

내용물이 보이는
케이스에 넣어서 수납하기

- - - - - - - - - - - - - - -

작은 소품 케이스에 클립
을 넣어서 종류별로 수납
해요.

준비물

뚜껑이투명한 소품 케이스

만드는방법

뚜껑이
투명해서
좋아요.

클립을 종류별로 나눠서
케이스에 넣어요.

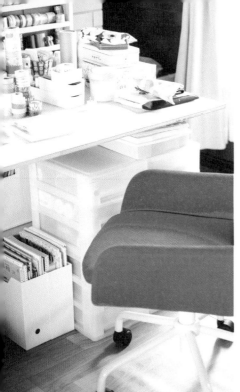

잡지박스

집에 잔뜩 쌓인 잡지를 정
리해봅시다.

Point

잡지는 박스에
들어갈 만큼만 보관하기

준비물

파일박스

만드는 방법

눕히지 않고
세우세요.

큰 책이나 잡지는 파일박스에

작은 책은 책장에

파일박스에 잡지를 세워서
넣습니다.

문구박스

문구 서랍장(56쪽)에 들어
가지 않은 문구는 책상 아
래 수납장에 넣어두고 있
어요.

Point

관련 용품은 같은 박스에
정리하기

준비물

수납장

만드는 방법

→ 자주 사용하는 마스킹테이프

→ 가끔 사용하는 마스킹테이프

→ 스템플 관리

→ 도형자

→ 계산기, 영수증 등

→ 복사용지

자주 사용하는 물건은
상단에 보관하세요.

같이 사용하는 물건은 같은 서랍에
넣어둡니다.

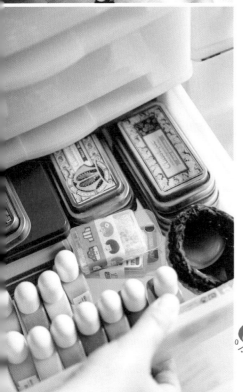

문이 방이 마스킹테이프

문이와 방이 무늬가 그려진 오리지널 마스킹테이프예요. 적청연필의 마스킹테이프는 위아래 나란히 붙이면 일러스트가 연결되는 디테일에 고집했어요.

MIZUTAMA 문이 방이 마스킹테이프, 적청연필 (상), 문구 (하) by White Works)

Mark's 제품

세련되고 여성스러운 디자인이 많은 Mark's의 마스킹테이프이에요. 네온 칼라 베이스인 도트무늬나 체크무늬는 귀엽고 또렷해서 좋아하는 것중 하나랍니다.

(MASTE by Mark's)

Column

미즈타마가 애용하는 문구들

제품 꾸미기의 필수 아이템이지요.
마스킹테이프의 추천 제품을 소개합니다.

mt 제품

mt의 마스킹테이프는 접착력이 좋고, 크기와색 종류가 풍부하답니다. 일러스트가 있는 것도 귀엽지만, 도트나 스트라이프와 같은 심플한 무늬도 꾸미기에 아주 좋아요.

(mt by Kamoi Kakoshi)

폭이 넓은 마스킹테이프

폭이 넓은 마스킹테이프는 두세 개 있으면 편리해요. 큰 물건을 꾸밀 때 좋답니다. 제가 가지고 있는 것은 50mm 폭입니다. 캔이나박스를 리메이크할때 애용하고 있어요.

(mt CASA by Kamoi Kakoshi)

CHAPTER.4

문구를 매우 쉽게 즐기는
아이디어집

'EASY' goods

이런 것이 있으면 편리하겠다 싶은 물건을
주변에서 흔히 구할 수 있는 문구들을 사용해서 뚝딱 만들어봅시다.
CHAPTER.4에서는 매우 쉽게 활용해서 만들 수 있는 용품들을 소개합니다.

연필통에서 머리를 빠끔 내민
깜찍한 뚜껑들과 눈이 마주칠 때마다♡
마음이 포근해져요. ☺

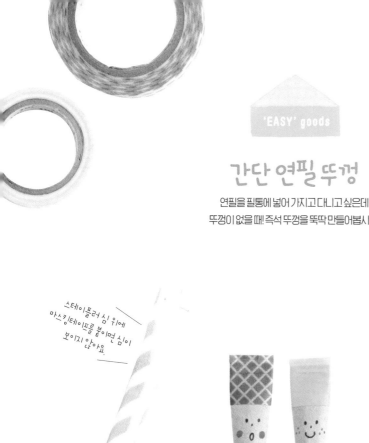

'EASY' goods

간단 연필 뚜껑

연필을 필통에 넣어 가지고 다니고 싶은데
뚜껑이 없을 때! 즉석 뚜껑을 뚝딱 만들어봅시다.

준비물

명함 크기의
두꺼운 종이 풀 연필

스테이플러 마스킹테이프 유성펜

가지고 있는 물건으로
만들 수 있어요.

스테이플러 심 위에
마스킹테이프를 붙이면 심이
보이지 않아요.

명함을 뒤집어서
사용해도 좋아요.

풀로 잘 붙지 않아도
마스킹테이프를 붙이니까
괜찮아요.

만드는 방법

풀칠

1 명함 크기의 두꺼운
종이 왼쪽 가장자리에
풀을 바릅니다.

2 종이 위에 연필
을 올려서 말아
주세요.

3 종이를 붙이고, 종이의
끝부분을 스테이플러로
찍습니다.

4 마스킹테이프를 붙여
서 꾸며보세요. 얼굴을
그리면 완성!

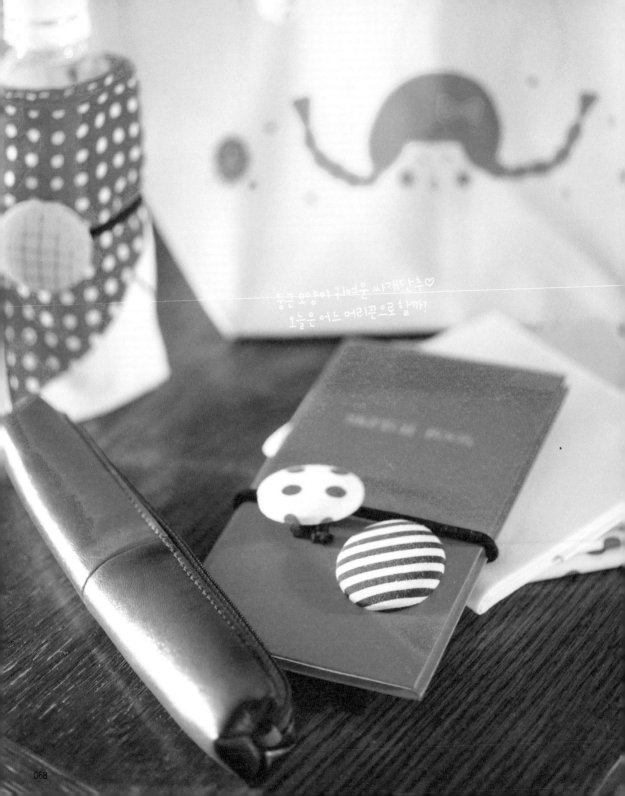

둥근 모양이 귀여운 싸개단추♡
오늘은 어느 머리끈으로 할까?

POSCA 싸개단추

무늬가있는 원단을 이용해도 좋고,
하얀원단에 POSCA로 무늬를 그려도 좋아요.

싸개단추 기구세트

몰드 기구와 단추, 패턴 등이
세트로 되어 있어요.

준비물

싸개단추　　원단　　가위　　POSCA　　머리끈
기구세트

만드는 방법

1 패턴 크기에 맞춰서
원단을 가르고, POSCA
로 무늬를 그립니다.

2 몰드 기구를 사용해서
단추에 천을 붙입
니다.

3 단추 뒷면에 있는
구멍에 고무줄을 통과
시키면 완성!

제작 키트는
인터넷 사이트에서
구입할 수 있어요.

뒷면은 이렇게 되어있어요.

※ 'POSCA'의 상품 정보는 36쪽에 있습니다.

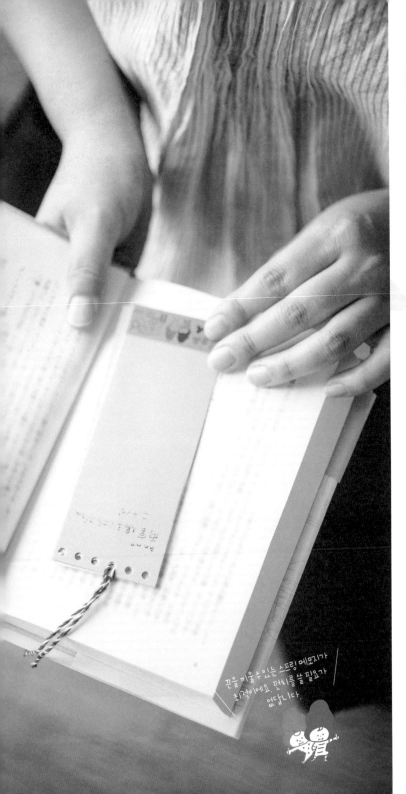

책갈피 리메이크

메모하고 싶지만 책에 직접 쓰기를
꺼리는 사람에게 권합니다.

메모할 수 있는 책갈피

책을 읽다가 메모하고 싶을 때 편리해요.

끈을 끼울 수 있는 스프링 메모지가
최고예요. 펜치를 쓸 필요가
없답니다.

준비물

스프링메모지 끈 마스킹테이프

만드는 방법

1 스프링을 메모지에서
빼내고 메모 용지를
길게 반으로 접으세요.

2 끈을 구멍에 끼우고
마스킹테이프로 꾸며주
면 완성!

스프링메모지의 구멍, 슬립의 튀어나온 부분 등,
활용할 수 있는 부분을 최대한 살려서
독창적인 책갈피를 만들어봅시다.

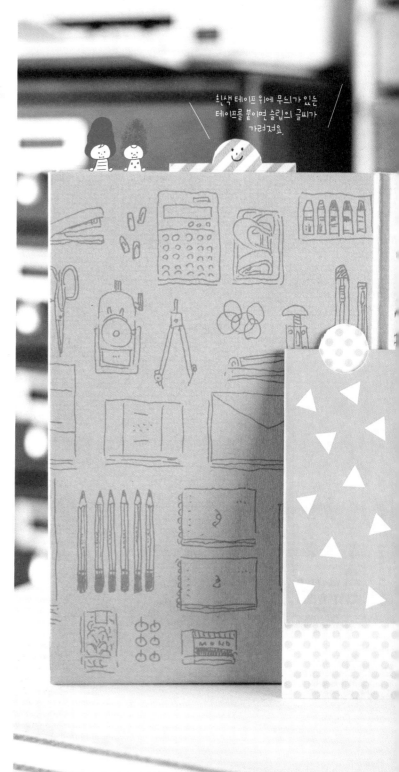

흰색 테이프 위에 무늬가 있는
테이프를 붙이면 슬립의 글씨가
가려져요.

튀어나온 부분에 얼굴을 그리면
책에 끼웠을 때 얼굴이 빠끔 나와
귀엽답니다.

빠끔 책갈피

책에 끼워진 슬립(일본에서 서적에 끼워놓는 서점용 보충
주문 전표)을 책갈피로 리메이크해봅시다.

준비물

슬립　　　마스킹테이프　　커터칼

만드는 방법

1 슬립 앞뒤에 마스킹
테이프를 붙여주세요.

2 슬립의 튀어나온
부분을 따라 커터
칼로 잘라줍니다.

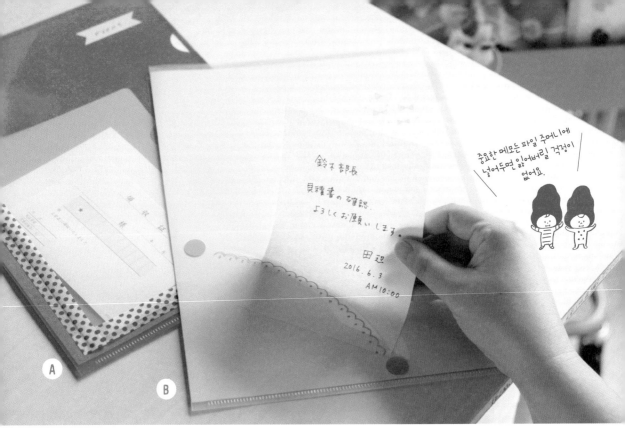

중요한 메모는 파일 주머니에
넣어두면 잃어버릴 걱정이
없어요.

A

B

'EASY' goods

포켓파일

서류나 자료를 정리하는 데
필수인 투명파일에 주머니
가 있으면 더 편리하겠지요?

A

준비물

투명파일(S)
투명파일(L)　　마스킹테이프

만드는 방법

1 큰 파일에 작은 파일
을 마스킹테이프로 붙
입니다.

2 잃어버리면 안 되는
메모나 영수증을 넣으
세요.

B

준비물

투명파일　두꺼운 종이　커터칼　원형 스티커　컬러펜

만드는 방법

1 파일에 두꺼운 종이를
끼워 커터칼로 주머니
부분에 칼집을 냅니다.

2 칼집 부분의 양끝에
원형 스티커를 붙여
서 보강하고, 펜으로
무늬를 그려줍니다.

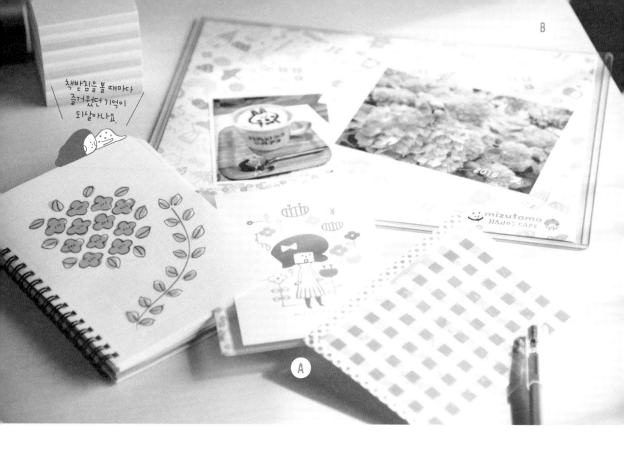

책받침을 볼 때마다
즐거웠던 기억이
되살아나요.

추억의 책받침

파일을 활용해서 나만의
책받침을 만들 수 있어요.
저는 추억의 엽서를 넣어
다니고있어요.

A

준비물

엽서 투명파일 마스킹테이프 가위

만드는 방법

1 엽서를 파일에
끼우세요.

2 엽서가 빠지지 않도록
마스킹테이프로 파일
입구를 붙여줍니다.

B

준비물

두꺼운 파일(L) 사진또는엽서

만드는 방법

마음에 드는 엽서나
사진을 파일에 끼우기
만 하면 완성!

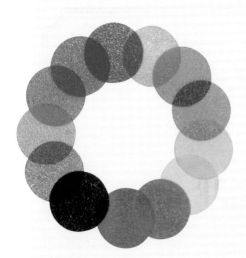

쉽게 떼어낼 수 있는
마스킹테이프 소재

화선지 소재로 만들어진 원형 스티커로, 마스킹테이프처럼 쉽게 붙였다 뗄 수 있습니다. 질감은 물론, 붙였을 때 아래의 것이 비쳐 보이는 느낌도 귀엽답니다.

[STALOGY 마스킹원형 스티커 by Nitoms]

구멍이 뚫린 도넛형 스티커

속지 구멍이나 펀치로 뚫은 구멍을 보강하기 위한 스티커입니다. 이 스티커를 데코레이션용으로 애용하고 있어요. 강조하고 싶은 숫자나 아이콘을 구멍 안에 넣어서 붙여보세요.

[잡화점에서 구입]

Column

미즈타마가 애용하는 문구들

원형 스티커

둥근 모양이 귀여운 스티커예요. 가운데에 구멍이 뚫린 것, 무늬가 있는 것 등 종류가 다양해요.

알찬 롤 타입 스티커

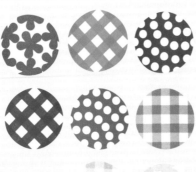
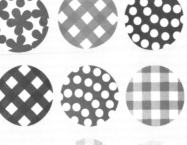

체크무늬나 꽃무늬 등, 다양한 무늬가 있는 롤 타입의 스티커로, 무려 11종류 무늬가 180장 들어 있답니다. 포장지에 붙이거나 포인트를 주고 싶을 때 사용하고 있어요.

[Chotto 롤 스티커(원형) 컬러풀 by Midori]

ROLL STICKER circle

팝하게 꾸미기 좋은 스티커

네온 색상의 원형 스티커는 공책이나 수첩에 붙이거나, 물건을 꾸밀 때 좋아요. 톡톡 튀는 발랄한 느낌이 보기만 해도 힘이 난답니다.

[잡화점에서 구입]

문구를 매우 쉽게 즐기는 아이디어집

FOOD & PARTY goods

할로윈이나 크리스마스, 생일과 같은 날에
문구를 사용해서 간편하게 만들 수 있는 파티 용품을 모아보았어요.
쉽게 만들 수 있으니 아이들과 함께 만들어보세요.

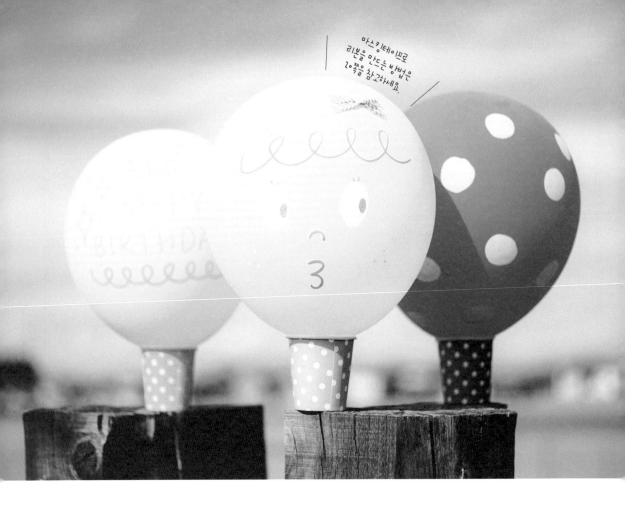

마스킹테이프로
리본을 만드는 방법은
20쪽을 참고하세요.

그림풍선

수성 사인펜이라면 풍선에
도 쉽게 그림을 그릴 수 있어
요. 날아가지 않게 돌을 넣은
종이컵에 붙여놓으세요.

준비물

풍선　　수성 사인펜　　종이컵　　돌　　본드

만드는 방법

1 풍선을 불어서 펜으로
그림을 그립니다.

2 종이컵 속에 돌을
넣어주세요.

3 컵 틀에 본드를 붙여서
풍선을 밀착시킵니다.

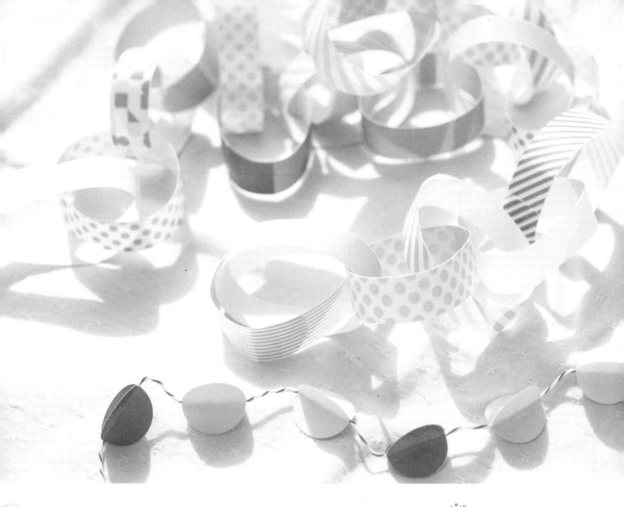

컬러풀 가랜드

색종이에 마스킹테이프를
붙이면 양면에 색과 무늬가
생겨알록달록해져요.

준비물

색종이 커터칼 마스킹테이프

만드는 방법

이음새
마스킹테이프가
팡——이면

빠지기 쉬우니
주의하세요.

붙이는 면

1 마스킹테이프를 색종이에
붙이고, 색종이를 테이프
폭에 맞춰서 잘라주세요.

2 마스킹테이프를 1.5cm
정도 남겨둡니다.

3 둥글게 말아서, 남겨둔
마스킹테이프로 붙여주
세요.

4 3의 링을 계속해서
이어나가면 완성!

Merry
Christmas!

신나게 파티 준비를 해보아요. ✧✧
평소와는 다른 특별한 날이 되기 바라요. ◡̈

HAPPY
BIRTHDAY

Happy
Birthda

FOOD & PARTY goods

파티용 고깔모자

할로윈이나 크리스마스 파티용 고깔모자를 만들어보아요.
모자는 천원숍이나 문구점에서 구입할 수 있어요.

준비물

 고깔모자　 원형 스티커　 가위　 색지　 펜　 풀　연필

Halloween

만드는 방법

별의 이음새는 고깔모자
윗부분에 들어갈정도의
크기로 자르세요.
　ㄴ이음새

1 고깔모자에 원형 스티
커를 붙여서 꾸며주세
요. 그리고 고깔모자
윗부분을 5mm 정도
잘라둡니다.

2 색지를 두 장 겹쳐서
별 모양으로 자릅니다.
별 밑에는 이음새를
만들어주세요.

3 별에 얼굴을 그려
주세요.

연필을 사용해서
풀칠한 이음새 부
분을 모자 안쪽에
붙여줍니다.

4 별을 하나로 붙이고,
이음새 바깥부분에도
풀을 칠하세요.
　ㄴ풀

5 고깔모자 윗부분에
별의 이음새 부분을
끼워줍니다.

6 이음새 부분을 붙일
때는 고깔모자 안쪽
에 연필을 넣어서
붙이면 편해요.

FOOD & PARTY goods

생일 왕관

생일 파티의 주인공을 위한 왕관입니다.
가운데에 주인공 이름도 적어주면 좋겠죠?

준비물

 색지　 가위　 마스킹테이프　 원형 스티커　 펜　클립

HAPPY BIRTHDAY

클립을 사용하면 크기를
조정할 수 있어요. 왕관을
쓸 주인공의 머리 사이즈
에 맞춰주세요.

만드는 방법

1 색지를 왕관 모양으로
자릅니다.

2 마스킹테이프나
원형 스티커로
왕관을 꾸며주세요.

HAPPY BIRTHDAY
3 가운데에 'HAPPY
BIRTHDAY'와
같이 문구를 적습니다.

4 왕관을 말아서
클립으로 고정하
세요.

FOOD & PARTY goods

사탕
목걸이

아이들에게 인기만점인 맛있는
파티 용품을 만들어보아요.

준비물

사탕

마스킹테이프

만드는 방법

마스킹테이프로 사탕을
이어서 목걸이를 만들어
주세요.

다양한 무늬의 마스킹테이프를
사용해서 알록달록하게 만들어
보세요.

할로윈 파티에
추천해요

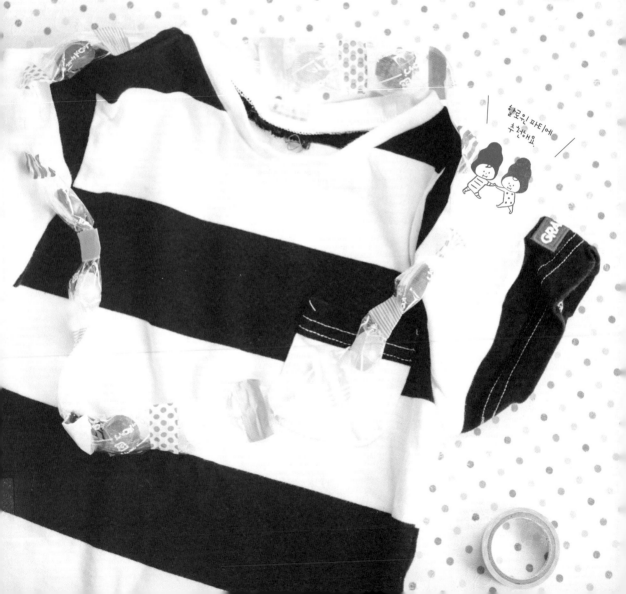

만드는 방법

투명 봉투 안쪽에 마스킹
테이프를 붙여서 꾸밉니다.

사탕을 봉지에 넣어 밑단
쪽도 마스킹테이프를 붙여서
입구를 막아줍니다.

가운데를 꼬아서 테이프를
발라주세요.

이때 뒤에 고무줄도 끼워
주세요.

마스킹테이프를 말때, 고무줄도
끼워서 같이 붙여줍니다.

사탕을 많이 넣으면
무거워질 수 있어요.

FOOD & PARTY goods

사탕 리본

사탕을 투명 봉투에 넣어서
리본을 만들어보았어요.

준비물

투명봉투	마스킹테이프
사탕	고무줄

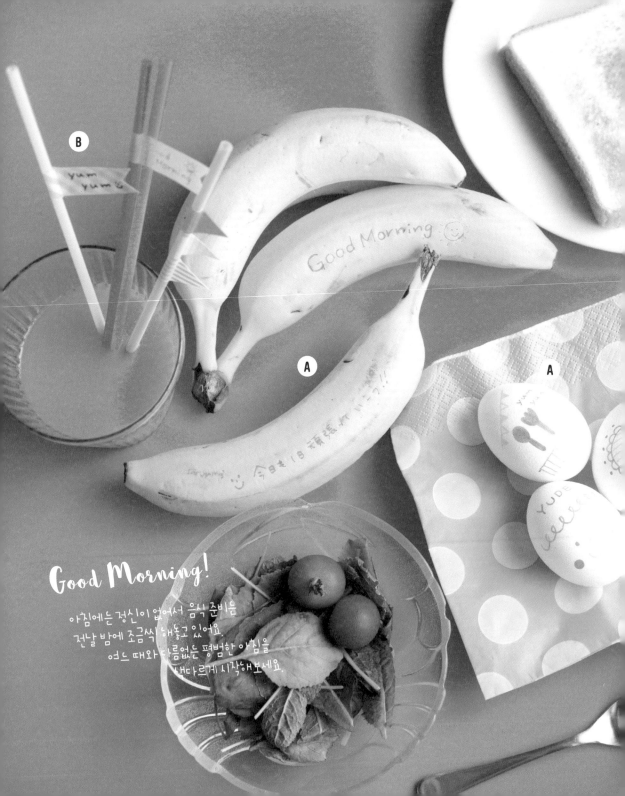

Good Morning!

아침에는 정신이 없어서 음식 준비를
건날 밤에 조금씩 해놓고 있어요.
여느 때와 다름없는 평범한 아침을
색다르게 시작해보세요.

A

준비물

까서먹는 껍질이 수성사인펜
있는 과일

만드는 방법

낙서 달걀 & 바나나

음식에 조금 낙서했을 뿐
인데 식탁이 환해졌어요.

1 달걀 껍데기에 펜으로
그림을 그리세요.

2 바나나 껍질에도 낙서
해봅시다 쓸 때는 힘을
많이 주지 않도록 주의하
세요.

B

준비물

빨대 마스킹테이프 가위 유성펜

만드는 방법

플래그 빨대

마스킹테이프의 활용 정석
이지요. 팔랑팔랑 예뻐요.

1 빨대에 마스킹테이프를
말아서 붙여줍니다.

2 테이프 끝을 제비 꼬리
모양으로 자르고, 문구를
적어주세요.

C

준비물

컵젤리 원형 스티커(L) 유성펜

만드는 방법

메시지 젤리

용기에 메시지를 붙여서
마음을 전해보세요.

큰 원형 스티커에 메시지를
적고 컵젤리 바닥에 붙이
기만 하면 완성!

A

FOOD & PARTY goods

데코픽

푸딩에 꽃이 피었어요.
귀여운 꽃들을 보니 기분
도 좋아지네요.

준비물

이쑤시개

원형 스티커(S),
원형 스티커(L)

가위

만드는 방법

1 두 원형 스티커 사이
에 이쑤시개를 끼워
서 붙입니다.

2 작은 원형 스티커를
앞뒤에 붙입니다.

3 반으로 가른 원형 스티커
두 장을 이쑤시개 가운데
에 끼워 붙여 잎사귀를
만들어주세요.

B

FOOD & PARTY goods

그림쿠키

초콜릿펜으로 그림을 그린
쿠키는 한층 더 맛있게 느
껴지는 법이지요.

준비물

초콜릿펜

쿠키

만드는 방법

1 초콜릿을 녹이듯이 펜을
주물러줍니다.

2 쿠키에 얼굴 등을 그려서
꾸며보세요.

C

FOOD & PARTY goods

네임 수저

이름이 들어간 수저는 사람
이 많은 파티에 유용해요.

준비물

수저

마스킹테이프

가위

유성펜

만드는 방법

가위 모양으로 가른 마스킹
테이프를 수저에 붙여서
이름을 적으면 완성!

A

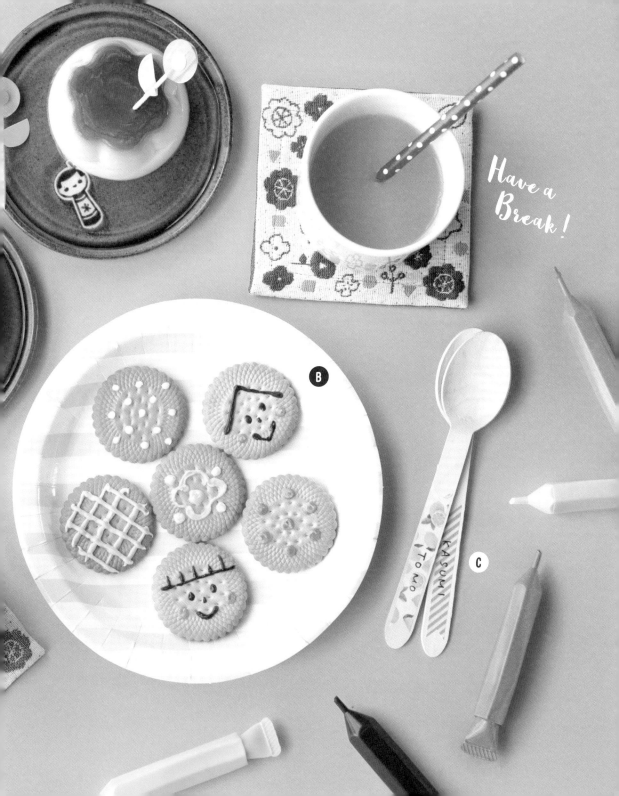

Have a Break !

구부려서 놀 수 있는 클립

앙증맞은 모습에 한눈에 반해버렸어
요. 5분간 물에 담그면 부드러워지는
특수 재질이라서 팔다리를 구부려서
좋아하는 포즈로 만들 수 있어요. 종
류별로 모으고 싶어요.

[CLIP FAMILY by Sugai World]

원래 형태로도
돌릴 수 있어요.

아저씨 연필깎이

코가 연필을 꽂는 구멍이고, 가슴
에는 털이 있는 파격적 디자인이
에요. 피곤할 때 이 아저씨를 보면
마음이 편해진답니다. 내 마음의
동지랄까요.

[연필깎이 by Flying Tiger
Copenhagen]

코에 꽂아서
깎아요 …

Column
미즈타마가 애용하는 문구들

곰 클립이나 아저씨 연필깎이 등
귀여워서 충동구매 해버린 용품들을 소개합니다.

귀여운
문구

부드러운 색감의 스탬프잉크

종이에도 천에도 찍을 수 있는 스탬
프잉크예요. 딸기, 사과, 레모네이드,
바다색 등, 제가 평소에 가지고 싶어
했던 중간색 12종류를 엄선했어요.

[MIZUTAMA INK by SEED]

컬러명도
재밌어요.

선물을
포장해보세요.

리본이 달린 컬러 고무줄

고무줄인데 묶기만 해도 그존
재 자체만으로도 귀여운 고무
줄이에요. 가게에서 발견했을
때 한눈에 반해서 4종류 모두
싹쓸이했어요. 리본 부분은 미
즈히키[일본에서 선물 등을 포장
할 때 장식하기 위해 색실로 만든
매듭]의 나비매듭을 모티프로
했다고 해요.

[WAGOMU by Kokuyo]

문구를 매우 쉽게 즐기는 아이디어집

'MEMO & GIFT' goods

빌린 물건을 돌려줄 때, 감사 메시지를 전하거나, 작은 선물을 건넬 때,
주변에서 쉽게 구할 수 있는 문구로 간편하게 메시지를 쓰고 포장해보세요.
작은 아이디어로 상대방을 기쁘게 해줄 수 있어요.

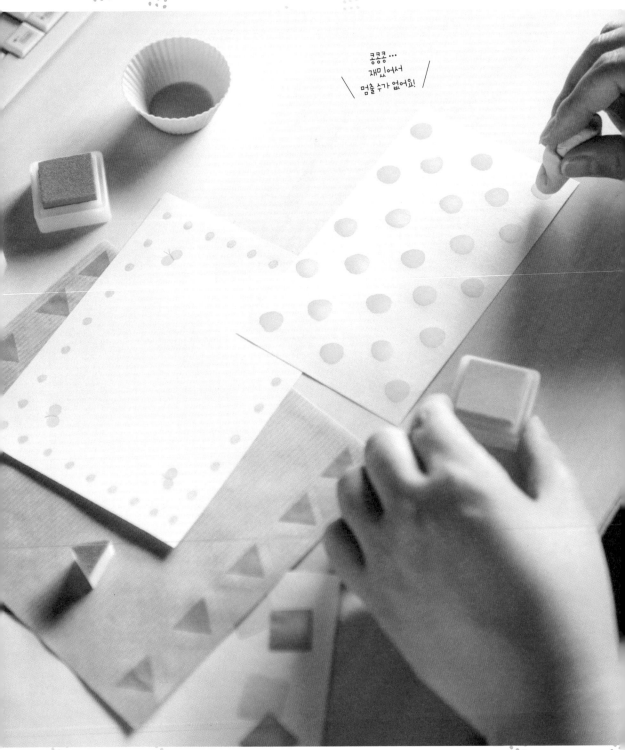

콩콩콩…
재밌어서
멈출 수가 없어요!

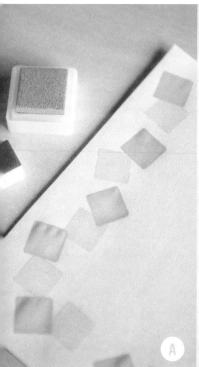

두 가지 컬러로
화려하게 꾸며보세요.

지우개 도장

지우개를 커터칼로 쓱둑싹뚝
여러가지만 하면 완성!

A 블루스퀘어

지우개를 커터칼로 사각형으로
자르고, 가장자리를 살짝 깎아서
모서리를 없앱니다.

B 2색 삼각형

지우개를 커터칼로 삼각형으로
자르고, 앞뒤 잉크 컬러를 다르
게 해서 찍습니다.

떡지우개를 사용하면 수제
느낌이 나서 좋아요.

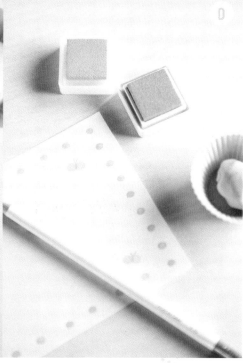

떡지우개 도장

떡지우개를 조물조물
주무르기만 하면 완성!

C 도트

떡지우개를 원뿔 모양으로 만들어
잉크를 묻혀서 찍으세요.

D 나비

동그랗게 빚은 떡지우개에 잉크를
묻혀서 나란히 두 개를 찍고, Y자
를 그리면 나비로 변신!

mizutama

지우개 즐기기

지우개를 커터칼로 싹둑싹둑 잘라서 스탬프를 만들어봅시다.
일반도장과는 달리 수제 느낌을 낼 수 있어요.
모양뿐만 아니라 농도를 다르게 하거나 겹쳐서 찍어서 즐겨보세요.

지우개 활용예

싹둑싹둑 자르기

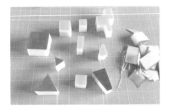

지우개를 커터칼로 싹둑싹둑 마구 잘라서 다양한 모양을 즐겨보세요. 우연히 생긴 모양이 의외로 괜찮은 느낌을 주기도 한답니다.

농도 즐기기

두 번째 찍을 때 잉크를 다시 찍지 않고 그대로 찍으면 연하게 찍혀요. 같은 모양이라도 짙고 연한 컬러로 깊이를 내보세요.

겹치는 색감 즐기기

서로 다른 컬러의 잉크를 찍어 겹치는 컬러를 즐겨보세요. 잉크를 겹쳐야만 볼 수 있는 색 조합이 정말 예술이에요.

POINT.1
일반 지우개와 일반 커터칼로 만들기

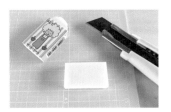

단순한 모양이라면, 도장용 지우개가 아니라 일반 지우개로 만들어도 된답니다. 커터칼도 디자인커터가 아니어도 돼요.

POINT.2
지우개 깨끗하게 자르기

커터칼을 위에서 아래로 스윽 내리면 깨끗하게 자를 수 있어요. 톱으로 자르듯이 하면 울퉁불퉁하게 잘려요.

POINT.3
지우개 재활용하기

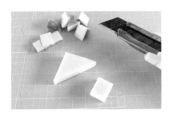

쓰다가 작아지거나 더러워진 지우개를 도장으로 재활용해보세요.

mizutama
떡지우개 즐기기

도트무늬로 꾸밀 때는 떡지우개를 추천합니다.
떡지우개를 빚어서 다양한 크기로 만들어 시도해보세요.
한번 찍기 시작하면 멈출 수 없을 정도로 재미있답니다.

떡지우개 활용예

동그라미 만들기

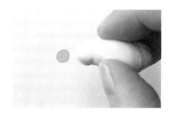

지우개와 커터칼로 원형 스탬프를 만들기란 다소 번거롭지요. 그런데 떡지우개라면 손으로 모양을 잡기만 하면 되니까 아주 편해요.

손맛 즐기기

떡지우개로 만든 스탬프는 모양이 비뚤어지거나 계속 찍다보면 변형되기도 하는데, 그 손맛이 또 매력적이랍니다.

다양한 모양 만들기

원형 외에도 다양한 모양을 만들어서 찍어보세요. 모서리가 없고 느슨한 모양은 인위적이지 않아 생동감을 주어요.

POINT.1
손잡이 만들기

원형을 만들 때 떡지우개를 공처럼 동그랗게 모양을 잡는 것이 아니라 손잡이 부분도 만들어보세요. 떡지우개를 원뿔형으로 만든다는 느낌으로 빚어주면 됩니다.

POINT.2
떡지우개를 주물러서 잉크 지우기

떡지우개에 묻은 잉크는 주물러서 중화시키면 닦을 필요가 없답니다. 여러 번 재활용하고 끈적거리면 교체해주세요.

도장 청소에도
떡지우개를 활용해보세요.

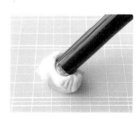

도장 사이에 낀 잉크는 떡지우개에 찍으면 말끔하게 제거됩니다. 물론 지우개 찌꺼기를 모을 때도 떡지우개를 활용할 수 있어요.

'MEMO & GIFT'
goods

한마디 메시지 카드

메시지를 적을때에도 조금만 아이디어를 더해보세요
뚝딱 쉽게 만들 수 있는 것들을 모아보았어요

30초만에 금방 만들 수
있다니 놀라워!

감사합니다. 준비물 포스트잇 펜

만드는 방법

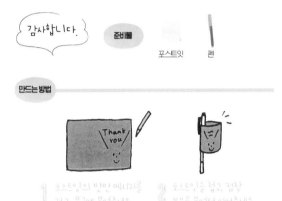

① 포스트잇의 반만 메시지를
적고, 문구에 붙여주세요.

② 포스트잇을 접고, 접착
부분을 붙여서 이어주세요.

부탁해요. 준비물 포스트잇 나무도장 펜

만드는 방법

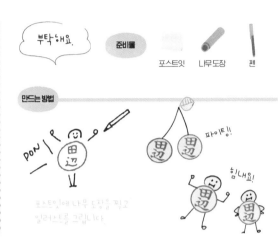

포스트잇에 나무 도장을 찍고
일러스트를 그립니다.

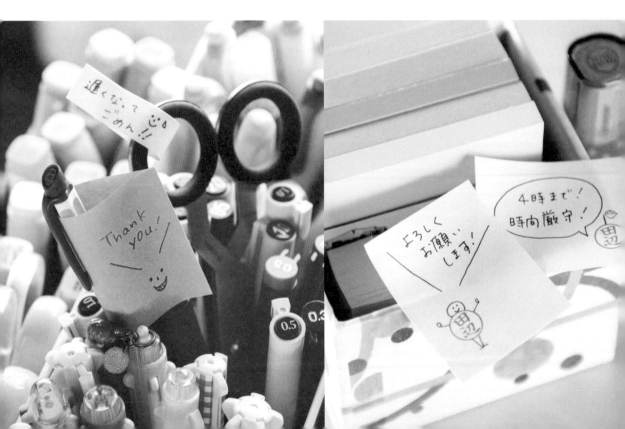

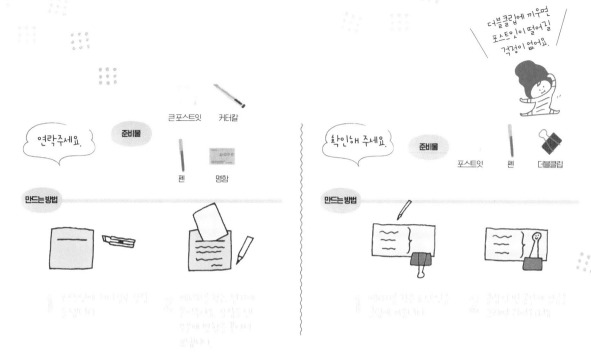

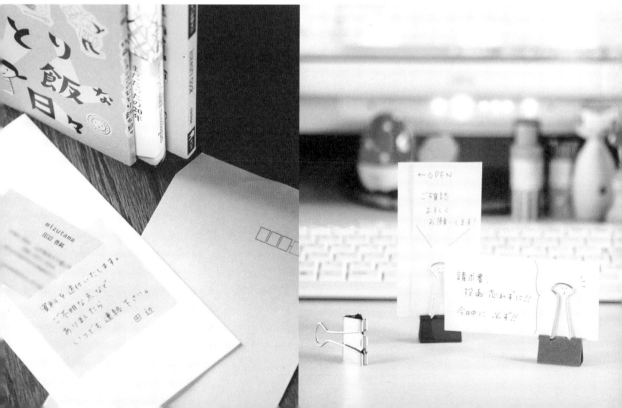

준비물

명함크기의
종이

마스킹테이프
(S, L)

가위

유성펜

팬티 & 리본 미니 카드

명함크기의 종이는 미니카드 만들기에 안성맞춤이에요.
활용하기도 쉬워서 추천합니다.

FOR YOU

만드는 방법

1 마스킹테이프를 종이에
붙여서 꾸밉니다.

2 아래 모서리를 곡선으로
자르면 팬티 모양이
됩니다.

3 중앙을 향해 비스듬히
자르면 리본 모양이
됩니다.

4 뒷면에 메시지를
적으면 완성!

Thank you!

케이크 생일카드

딸기는 빨간색 원형 스티커,
생크림은 마스킹테이프로 만들었어요.

HAPPY
BIRT

만드는 방법

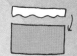

1 흰색 마스킹테이프를 커터
칼로 물결모양으로 잘라줍
니다. 크라프트지 윗부분에
붙여주세요.

2 가운데 생크림 부분에
하얀색 마스킹테이프를
한 줄 더 붙여줍니다.

3 그 위에 딸기가 되는 빨간
색 작은 원형 스티커를
붙입니다.

4 빨간색 큰 원형 스티커를
케이크 위에 절반 튀어
나온 상태로 붙이고, 뒤면
에도 한 장 더 붙여주세요.

5 하늘색 종이를 접시와 포크
모양으로 자릅니다.

6 접시에 메시지를 적어주세
요. 메시지를 적지 않은 부분
에 4의 케이크를 붙입니다.

준비물

흰색 마스킹
테이프

커터칼 펜 빨간색 원형
스티커(S, L)

가위 하늘색 종이 크라프트지

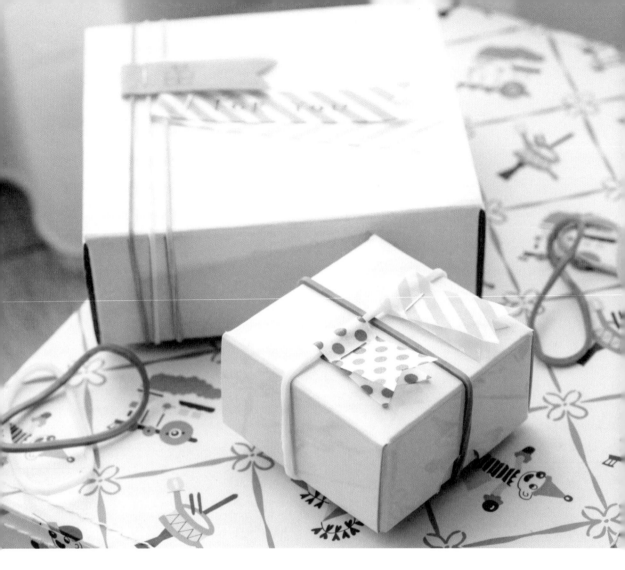

컬러풀박스

컬러 고무줄과 마스킹테이프를 사용해서
선물을 포장해보세요. 포장지로 포장하지
않아도 예뻐요.

준비물

상자　　마스킹테이프　　가위　　컬러고무줄　　스테이플러

만드는 방법

1 마스킹테이프를 두 장
겹쳐서 붙이고, 제비 꼬리
모양으로 잘라줍니다.

2 1을 고무줄에 끼워서
스테이플러로 찍어주
세요.

3 2의 고무줄을 상자에
끼우면 완성!

MEMO & GIFT goods

노시가미 포장

딱딱한 이미지가 강한 노시가미도
귀엽고 간편하게 사용할 수 있어요.

준비물

종이　　검정펜　　봉투　　셀로판
테이프

만드는 방법

1 시판 노시가미에 선물 제목과
이름 등을 적어주세요.

2 선물을 넣은 봉투에 1의
종이를 말면 완성!

상자에 넣어서
포장하는 것보다
느낌 있어요.

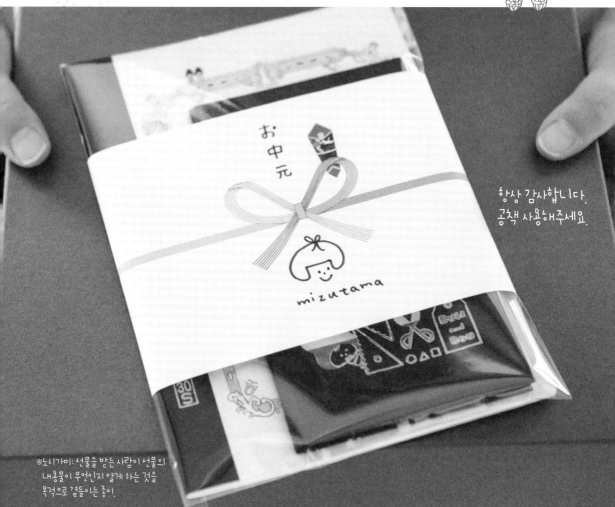

항상 감사합니다.
공책 사용해주세요.

※노시가미: 선물을 받는 사람이 선물의
내용물이 무엇인지 알게 하는 것을
목적으로 곁들이는 종이.

클립이 달린
홀더도 있어요!

만년도장 컬러풀하게
갈아 끼우기

마음에 드는 홀더와 뚜껑을 골라서 좋아하는 컬러로 맞출 수 있어요. 저는 노란색과 빨간색으로 조합해 봤어요.

[NAME 9, Color Holder & CAP Cover by Shachihata]

어디든 붙이는
포스트잇 플래그

아래의 것이 비춰 보이는 코코 후센은 오랫동안 애용해왔어 요. 아직 결정되지 않은 예정은 포스트잇 플래그에 적어서 수 첩에 붙이고 있어요. 케이스 그 대로 원하는 곳에 붙여놓고 다 닐 수 있어요!

[COCO FUSEN Pattern Yellow by Kanmido]

Column
미즈타마가 애용하는 문구들

포스트잇이나 마스킹테이프, 스탬프 등 찍거나 붙일 때 사용하는 문구들입니다.

스티커
&스탬프

스티커도 케이스도
예뻐요!

스티커도 포스트잇도 아닌
마스킹테이프

사용하기 좋은 크기로 커팅된 마스킹 테이프가 케이스 안에 들어있어요. 지 갑이나 수첩에 넣어서 가지고 다니기 에 편리한 두께랍니다. 테이프 뒷면에 스티커가 붙어 있어서 원하는 모양 으로 자르기 쉬워요.

[KITTA by King Jim]

두께 1.5mm의 카드 사이즈

신용카드와 같은 크기의 케이스에 든 포스트잇 플래그 세트입니다. 깔끔하 고 거치적거리지 않아 수첩 주머니에 넣어서 가지고 다니고 있어요. 필요할 때 늘 곁에 있지요.

[COCO FUSEN CARD Pattern Stripe by Kanmido]

coco fusen CARD
charge fusen size : w32mm × h11mm
one color : 21sheets

CHAPTER.7

문구를 매우 쉽게 즐기는 아이디어집

'DESIGN' goods

무늬가 없는 단색 그릇이나, 병, 캔을 꾸며보세요.
예쁘게 꾸민 귀여운 용품들에 둘러싸이면 기분도 좋아진답니다.
폭이 넓은 마스킹테이프는 한두 개 가지고 있으면 매우 편리해요.

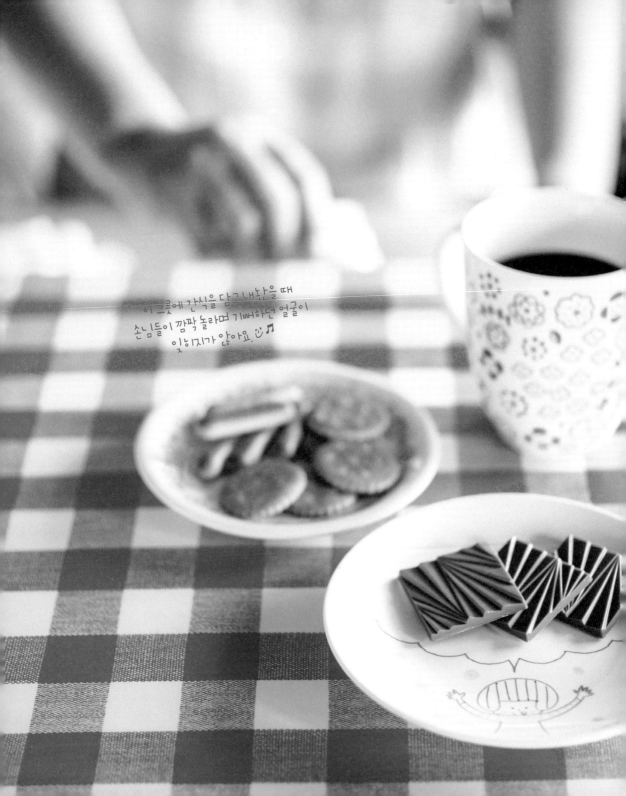

이 그릇에 간식을 담고 내놨을 때
손님들이 깜짝 놀라며 기뻐하던 얼굴이
잊혀지가 않아요. ☺ ♬

과자 드세요 ♬

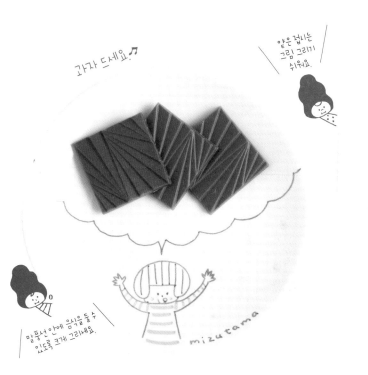

얇은 접시는 그림 그리기 쉬워요.

바닥에 사과가 보여요.

mizutama

말풍선 안에 음식을 들 수 있도록 크게 그리세요.

DESIGN goods

도자기 페인팅

식기에 일러스트를 그려서 오븐으로 구울 수 있는 '라쿠야키 마커'라는 도자기펜이 있답니다. 굽기 전에는 얼마든지 수정할 수 있어요.

컵에 꽃밭을 그려 보았어요.

컵에 그림을 그릴 때는 무릎을 세워 무릎 위에 컵을 올리면 안정감이 생겨요.

추천 제품

세상에 하나밖에 없는 그릇을 만들어보세요
도자기에 이 마커로 일러스트를 그리거나 글씨를 적고 오븐으로 구우면 오리지널 그릇을 만들 수 있어요. 색칠하기 좋은 붓펜과 글씨 쓰기 좋은 일반펜의 트윈으로 이루어져 있어요.
[RAKUYAKI MARKER by Epoch Chemical]

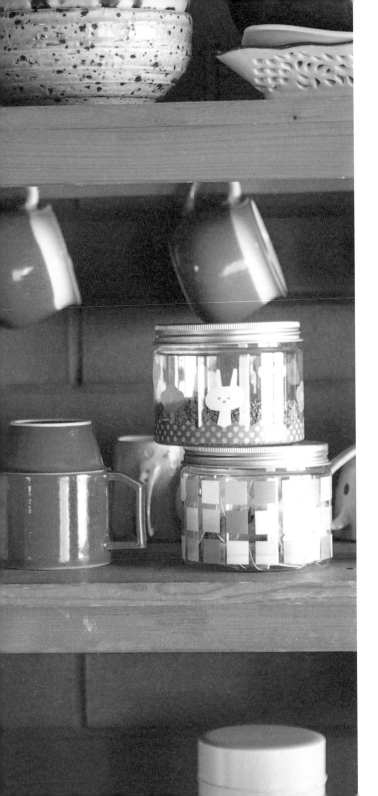

DESIGN goods

유리병 데코레이션

공병에도 마스킹테이프를 붙여서
독창적인 식품통을 만들어보세요

준비물

공병　　　마스킹테이프　　커터칼

만드는 방법　　삼색타일

커팅매트 →

1. 마스킹테이프에 커터칼
로 칼집을 내어 면과가
직모양으로 자릅니다

2. 격자모양으로 자른
삼색 마스킹테이프를
병에 붙이면 완성

〰〰〰〰〰〰〰〰〰〰〰〰〰〰〰〰〰〰〰

토끼

1. 초록색 마스킹테이프를
병 전체에 빙 둘러서 붙여주세요

2. 1에 흰 면봉으로 자국자국
따르고 물감으로 점을찍
어주세요

3. 흰색 마스킹테이프로
토끼 모양을 그립니다

4. 3의 토끼에 마스킹테이프로
눈,코,입 등을 붙여주세요

5. 토끼를 병에 붙이고
나머지 빈 공간에
붙여보세요

DESIGN
goods

이름 새긴
마이 보틀

병만으로 금씨만을로 장식하는 법
아이들이 좋아해요!

준비물

빈보틀　　컬러펜　　마스킹테이프　　유성펜

만드는 방법

KASUMI

TOMO

병에 컬러펜으로
점무늬를 그려요.

마스킹 테잎에 유성펜으로
이름을 써서 붙여요.

 OK!

병을 꾸며줄 마스킹 테잎을 붙이거나 점
무늬를 더 그려봐요.

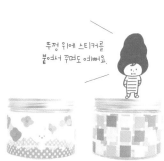

뚜껑 위에 스티커를
붙여서 꾸며도 예뻐요.

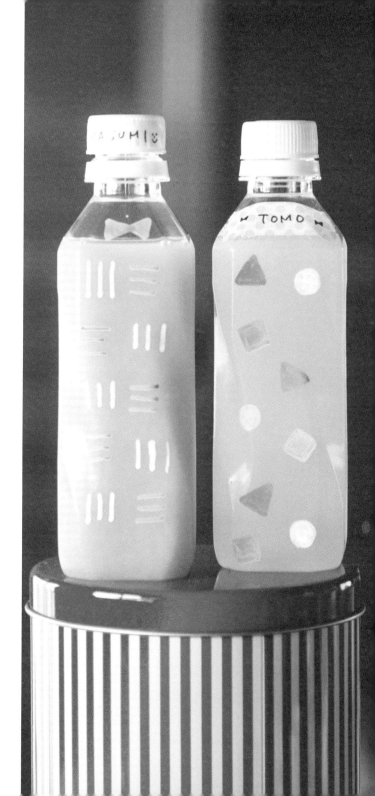

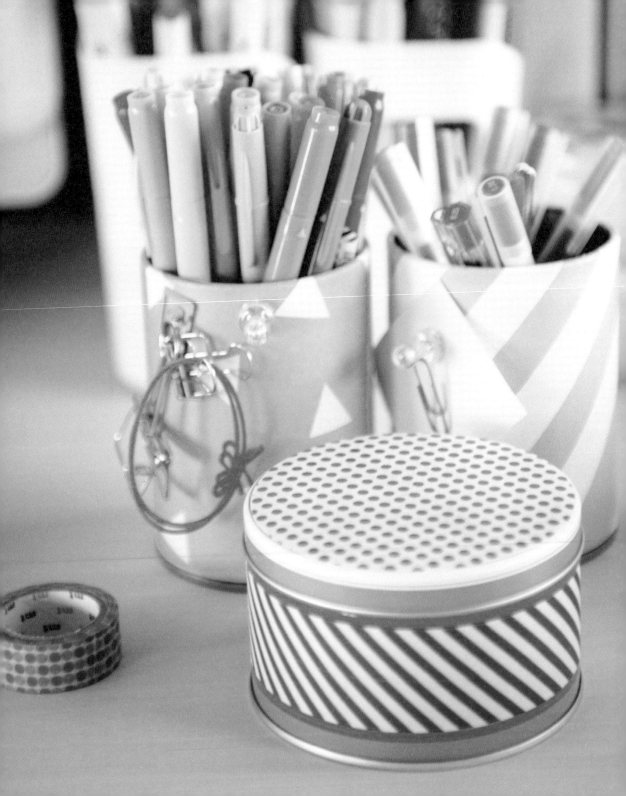

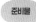

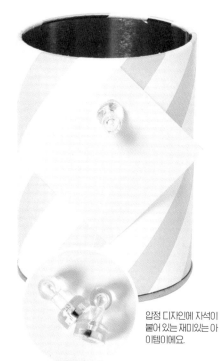

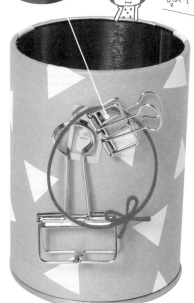

DESIGN goods

마스킹테이프로
캔리메이크

흰색 마스킹테이프 위에 무늬가 있는 마스킹
테이프를 붙이면 원래 프린트 되어 있었던 캔
무늬가 깔끔하게 가려져요.

뚜껑에도 마스킹테이프를
붙여보았어요.

연필을 깎고난 찌꺼기를
넣어두고 있어요.

캔 안쪽에 강력한 자석을 붙이면
클립이 붙어요.

준비물

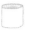
흰색 마스킹
테이프(L)

마스킹
테이프(L)

가위

커터칼

마스킹테이프의 끝부분은
캔 안쪽에
밀어 넣어 마감해요.

압정 디자인에 자석이
붙어 있는 재미있는 아
이템이에요.

만드는 방법

1 흰색 마스킹테이프를
 캔에 붙여주세요.

2 1 위에 다른 마스킹
 테이프를 붙여서 꾸며
 보세요.

3 흰색 마스킹테이프 위
 에 핑크색 마스킹테이
 프를 붙이고 꾸며보세요.

공책이나 수첩에 세모 코너를 붙이고,
엽서의 네 모서리를 끼우면 안정감이 생겨요.

마스킹테이프로
세모 코너

포인트로 꾸며줄 때 좋답니다.
시간이 있을 때 한꺼번에 만들어놓으세요.

준비물

마스킹테이프 가위

만드는 방법

1 마스킹테이프를 10cm 정도
길이로 자릅니다.

2 점착면끼리 붙도록 오른쪽
을 접습니다.

3 왼쪽도 똑같이
접으세요.

4 뒤집어서 긴 쪽
의 테이프를 아
래로 접습니다.

5 점착 면을 바깥
쪽으로 하여 가로
로 접습니다.

6 그림처럼 사선
으로 자르세요.

7 삼각형에 맞추
서 붙이고 그림
처럼 일자로
자릅니다.

8 뒤집어서 점착면을
아래로 하여 원하는
곳에 붙이고, 엽서 등
을 끼워보세요.

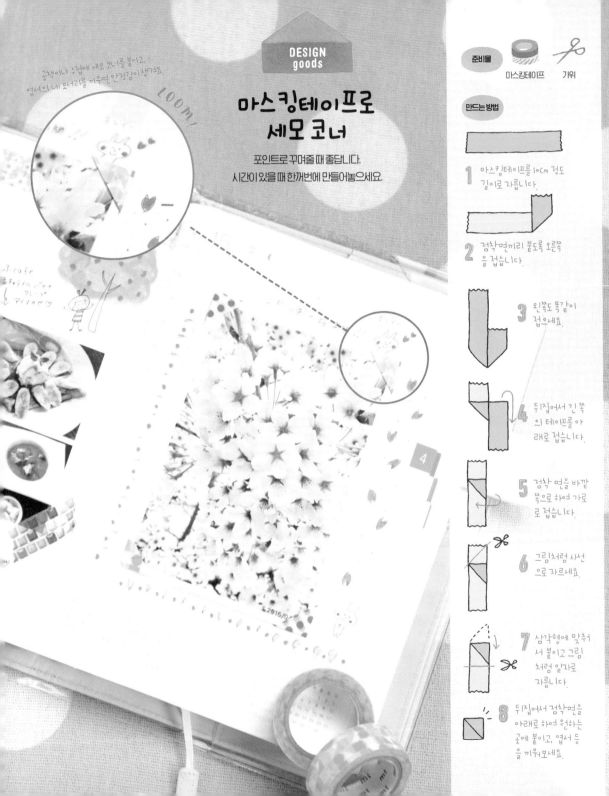

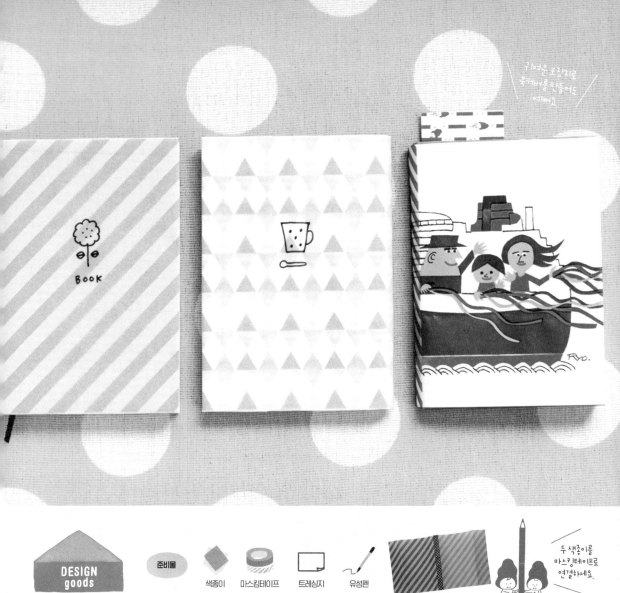

귀여운 포장지로
북커버를 만들어도
예뻐요

BOOK

RYO.

 DESIGN goods

준비물 색종이 마스킹테이프 트레싱지 유성펜

두 색종이를
마스킹테이프로
연결하세요.

만드는 방법

색종이 북커버

색종이는 문고 크기에 딱맞는
크기랍니다. 마스킹테이프로
두 장을 이어보세요.

1 두 색종이 사이에 마스킹
테이프를 붙여서 연결시켜
줍니다.

트레싱지

2 색종이 위에 트레싱
지를 씌우고 크기에
맞추어서 접습니다.

3 포인트로 일러스트를
그려도 예뻐요.

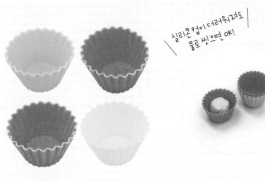

실리콘 컵이 더러워져도
물로 씻으면 OK!

주방 용품을 떡지우개함으로

마요네즈나 케첩과 같은 소스를 담는 용도로 판매되고 있는 실리콘 미니컵을 떡지우개함으로 사용하고 있어요. 떡지우개가 붙지 않는데다가 깨끗하게 보관할 수 있어서 편리답니다.

[잡화점에서 구입]

크기 기준선과 칸이 있어서
사용하기 편해요.

커팅에는 빼놓을 수 없는 존재

접었다 폈다 할 수 있어서 휴대는 물론, 수납할 때 공간을 차지하지 않아요. 커터 자국이 눈에 띄지 않는 소재라서 사용한 지 오래 되었는데도 여전히 새것처럼 깨끗해요. 핑크색 A3 사이즈도 가지고 있어요.

[접이식 커팅매트 A4 그린 by Nakabayashi]

Column
미즈타마가 애용하는 문구들

커팅매트, 테이프, 풀 등
아주 편리한 용품들을 소개합니다.

편리
용품

오랫동안 애용하고 있는 도트무늬의 풀테이프

단단하게 붙이고 싶을 때는 풀을 사용하지만, 주름이나 얼룩 없이 깨끗하게 붙이고 싶을 때는 이 풀테이프를 사용하고 있어요. 풀테이프가 묻은 부분이 도트무늬가 되므로 알기 쉽고, 아담한 사이즈가 마음에 들어요.

[DOTLINER COMPACT by Kokuyo]

외국 공책
같아요.

투명 주머니도
달려 있어서
편리해요.

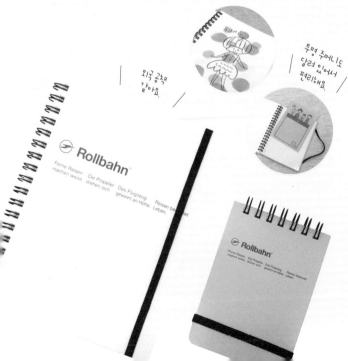

기능성 최고! 센스도 만점!

베이지색 공책으로, 방안 선이 강하지 않아서 좋답니다. 큰 사이즈는 낙서용으로 사용하고, 작은 사이즈는 휴대용 메모장으로 사용하고 있어요. 전체 페이지에 절취선도 있어요.

[ROLLBAHN POCKET MEMO A5, ROLLBAHN POCKET MEMO MINI by Delfonics]

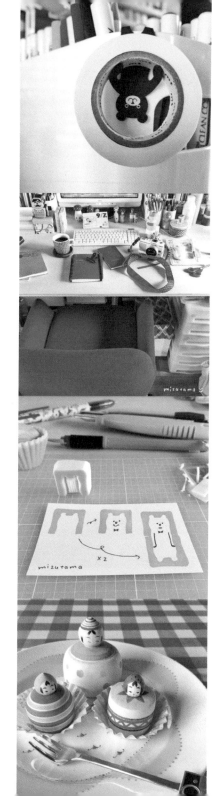

KAWAII MIZUTAMA BUNBOUGU by mizutama

Copyright©mizutama/G.B.company 2017

All rights reserved.

Original Japanese edition published by G.B.company

Korean Translation Copyright © 2017 by Media Sam

This Korean edition Published by arrangement with G.B.company

Tokyo, through HonnoKizuna, Inc., Tokyo, BC Agency

미즈타마mizutama

본명은 다나베 가스미. '미즈타마'라는 닉네임으로 활동하고 있는 일본 일러스트레이터이자
지우개 도장 작가다.
간판 제작자로 일하다가 2005년부터 지우개 도장을 만들기 시작했다. 작품은 블로그를 통해
큰 인기를 얻었으며, 이후 일본 전국에서 지우개 도장 교실을 열고, 문구 업체와 합작 상품을
판매하는 등 폭넓게 활약 중이다.
지은 책으로는 《미즈타마의 일러스트 완벽 레슨》《귀여운 스탬프 만들기》《귀하고 사랑스러
운 종이접기편지》 등이 있다.

옮긴이 장인주

일본 도쿄에서 태어나 연세대학교 불어불문학과를 졸업했다. 글밥 아카데미 수료 후 바른번
역 소속 번역가 및 프리랜서 기획편집자로 활동하고 있다. 옮긴 책으로는 《중국 버블 붕괴가
시작됐다》,《부자의 인맥》 등이 있다.

문구를 매우 쉽게 즐기는 아이디어집

초판 1쇄 발행 2017년 11월 28일
2판 1쇄 발행 2020년 10월 21일

지은이 미즈타마
옮긴이 장인주
펴낸이 신주현 이정희
마케팅 양경희
디자인 조성미
용지 월드페이퍼
제작 (주)아트인

펴낸곳 미디어샘
출판등록 2009년 11월 11일 제311-2009-33호.

주소 03345 서울시 은평구 통일로 856 메트로타워 1117호
전화 02) 355-3922 | 팩스 02) 6499-3922
전자우편 mdsam@mdsam.net

ISBN 978-89-6857-161-9 13650

www.mdsam.net